Gave me Angela.
a wonderful time
at Cape Cod.

Doug an Judic

June 1993

CANADA WITH LOVE

CANADA AVEC AMOUR

Lorraine Monk

Firefly Books

A FIREFLY BOOK

Printed in Canada by Herzig Somerville Limited for
Firefly Books
250 Sparks Avenue
Willowdale, Ontario
M2H 2S4

CANADIAN CATALOGUING IN PUBLICATION DATA
Main entry under title:
Canada with love = Canada avec amour

Text in English and French
ISBN 1-895565-00-6

1. Canada–Description and travel–1950– –Views.*
I. Monk, Lorraine. II. Title: Canada avec amour.

FC59.C36 917.1'0464'0222 C82-094437-8E
F1016.C36

DONNÉES DE CATALOGAGE AVANT PUBLICATION (CANADA)
Vedette principale au titre:
Canada with love = Canada avec amour

Texte en anglais et en français
ISBN 1-895565-00-6

1. Canada–Descriptions et voyages–1950– –Vues.*
I. Monk, Lorraine. II. Titre: Canada avec amour.

FC59.C36 917.1'0464'0222 C82-094437-8F
F1016.C36

Prologue
LAND OF LAND
Harold Town

Epilogue
LETTRE D'AMOUR À MON PAYS
Louise Gareau-Des Bois

Quotation research/Recherche des citations
John Robert Colombo

French translations/Traduction française
Gail Vanstone

THE PHOTOGRAPHERS
LES PHOTOGRAPHES

HANS BLOHM
EGON BORK
FRASER CLARK
JAMES CLELAND
DANIEL CONRAD
LINDA CORBETT
DAVID COOMBES
RICHARD CUTLER
JOHN DE VISSER
GERA DILLON
MENNO FIEGUTH
JOHN FOSTER
MICHAEL GILBERT
HAROLD GREEN
ALAN GROGAN
SHERMAN HINES
B.A. KING
J.A. KRAULIS
BERND KRUEGER
KLAUS LANG
BRUCE LITTELJOHN
MILDRED McPHEE
RALPH NEWTON
LEO NIILO
FREEMAN PATTERSON
HELGA PATTISON DAUER
JOAN POWELL
RICHARD ROBINSON
GREG STOTT
SHIN SUGINO
CAROL TESIOROWSKI
ROY TIMM
SAMUEL TRIPP
PAUL VON BAICH
CATHERINE YOUNG

PREFACE

The making of this book was an act of love. Those of us who worked together to produce it offered it as a special tribute to celebrate Canada's 115th birthday and the patriation of the Constitution of Canada. This edition is a special anniversary reprint.

The photographs were selected from those submitted to a nationwide competition publicized by *Photo Life* magazine in an article by Inga Lubbock entitled "Searching for the Canadian Landscape." More than 500 photographers, most of them amateurs, sent images of places, usually close to home, that had a special appeal for them.

The grand-prize winner, Helga Pattison Dauer, captured the top award for her moody evocation of a frosty November morning on her neighbour's farm outside Calgary, Alberta (plate 29).

Mildred McPhee won second prize for a glorious photograph of Lombardy poplars on her farm at Chilliwack, British Columbia (plate 15).

Fraser Clark, the third-prize winner, was living on Mary Island in the mouth of Pender Harbour when he made his remarkable photograph of Malaspina Strait, which flows between Vancouver Island and mainland British Columbia (plate 2).

Michael Gilbert, whose image was selected for the jacket and theme photograph, recorded a moment of magic realism on the shore of Georgian Bay, where he spends his summers (plate 1).

Some of the thirty-five Canadian photographers whose work is represented in this collection are well known. Most had never before had their pictures published. Their work had been hitherto unknown, except to family and a circle of friends. Together, their fifty photographs provide a graphically new and unforgettable look at a land we call Canada.

Special thanks are extended to the staff of Herzig Somerville Limited, Cooper & Beatty Limited, and The Bryant Press Limited, who lavished exquisite care on the printing, typesetting and binding of this book.

To everyone who worked so gracefully under pressure to make the production of *Canada With Love/Canada Avec Amour* both possible and a pleasure, my affectionate appreciation.

This book is dedicated to the memory of my mother and my father, who first revealed to me the wonder of love.

LORRAINE MONK

LAND OF LAND

Canada is a vast, half-frozen landscape in search of a country. As a people we are chained to the mystery of our endless sky, to the sudden flooding rush of spring, the fat buzz of summer, and the ruthless death of winter through which in every crack of ice we see the green promise of a mystical tomorrow. We are wanderers in the largest uninhabited country in the world, refusing to weld ourselves into a specific people who bear a banner of race and mission. Unlike nations with a perceived destiny we do not push out from our frontiers to claim a larger part of the planet either through war or cultural influence. Having journeyed to the mountain, forest, and plain, we stay here.

As frontier people we marvel at our good fortune and do very little about it. Refusing to squeeze our lovely land into one substantive racial symbol we stand on the threshold of identity, scuffing our feet on the world's longest undefended border, imagining we are tap dancing to a universal beat. In fact, we jig to another time, another beat: the keening cry of the loon, the crunch of frost-cooked snow, the wispy attic scuffle of fallen leaves rolling towards winter on the dying grass. Weather has been substituted in our ethos for a national symbol; not for us, the beret, kilt, or star-bound top hat of instant identity. We are a nation of thermometers monitoring cold fronts as if we had to harvest the knowledge of the world before the next snowfall. Our seasons are nature's guillotine. Summer ends with a chop and we drop into the basket of fall, barely tanned enough to remember the sun, and quickly fade in winter cold, waiting for a spring that whips the snow to

slush in a blink, turns the air into a breathable meal, yanks crocus out of the ground by the hair, and sneaks off leaving us with dreams of Jeanette MacDonald singing amid apple blossoms.

Having opted for the cultural mosaic, we comprehend landscape as the mirror image of the ethnic patchwork that is Canada. For us, nature and her agent weather are the yeasts that make the blood rise. Canadians are inveterate, even compulsive, travellers. They seem bound to take in the whole world just to prove how large Canada is. Nevertheless, Canada goes with them. I know a man who took a Tom Thomson calendar to Paris to remind him of Algonquin Park, which is like confronting Fort Knox with a gold ring.

Though ethnicity brings many tensions to the declared national dream of a cultural checkerboard, conflict is inevitably overwhelmed by two feet of snow, a February chinook, or the early arrival of the Bohemian Waxwing. In the middle of a Constitutional controversy that many Canadians politely avoided, the first forest fire, a cat stuck atop a dead elm, or the opening of the fishing season were matters of greater concern to our citizens.

E. J. Pratt was the one Canadian poet who had the size in him to surround this immense land with a personal vision of grandeur and destiny. On February 4, 1982, we celebrated the centenary of his birth by ignoring him. Instead, we choose to be symbolized through the Group of Seven and their paintings, impasto memories of a landscape that never seems to leave the mind, or the salesrooms, and which are finally just as effective on a postage stamp.

No matter what economic or political crisis threatens our social order, we shake our fists at the sky and rail against fate, but there are not enough of us to dint the clouds or muddy the blue underbelly of the heaven that is really Canada. Our troubles are minuscule when compared to the space we inhabit; our ideas, if not caught immediately, roll on indefinitely past miles of shimmering wheat, through giant gorges and over mountains into outer space. There are no bleachers to bounce a distinct perception of nationhood against. We cannot thump about in a province for a few hours and declare, "This is Canada!"

Scientists believe that North America was formed when a giant meteorite crashed into what is now central Canada. This stupendous collision set off a series of volcanic eruptions that lasted for millions of years and formed a ripple effect of granite rock emanating from the point of impact through the rest of the continent. Canadians seem, as if by osmosis, to have absorbed the fact that our land was once the very centre of continental creation and that the slowly moving mass of liquid rock was our final expansionary geographic move. In the great countries of the world, those nations that are old in death and resurrection, in feud and compromise, in miracle and squalor, all roads lead to the cities, cities that have suffered conquest and destruction only to be built again on layers of history. In Canada all roads lead away from cities. We have an extraordinary urge to build in the bush, as witness the lemming rush to cottage country at the end of the school term, an urge to cleanse ourselves outside the city. There are in Canada no superb urban centres to soundproof us from the call of the wild. We possess clean cities, pretty cities, even quaint cities. But we do not have a city that is greater than its myth, a city that dangles in the imagination of the world. Seemingly, revitalization comes from lakes and trees, bracken, brush and rock. Nothing can stand against the sensory blast of maple red in autumn, or that moment when the double distilled air magnifies vision and fills the nose with all the unseen mysteries of water and earth, in that poignant dying time before the final purple haze of fall transforms the land into a velvet cushion, in those days of midsummer when the air rises in shimmering columns steaming from the growth beneath, when birds have to cut their way through the richness of the time, and the long gentle evenings of golden dusk are pasted forever on the mind. And then in winter, with snow so white and intense it seems to drive the eyes back into the skull, life goes on beneath the soft insulating cover, in mice-ways as intricate as freeways, and watercress lives under ice in the stiff flow of a frozen stream.

Canadians give themselves completely to the seasons; our seasons surround and encapsulate a historical vacuum. In this we are eccentric, for without plan or reason we have avoided civil war and mad international excursions. Canada has no dream

of empire, no wish to control or manipulate. Our foreign gardens are in the eye; we marvel at our luck.

We are not a nation in any ordinary sense but a collection of bands, wanderers in a defined and bordered land. Most countries exist beyond landscape, past a precise geographical location. We exist behind ours.

In many ways we are similar to the Celts in our mythical determination to remain in flux, in movement with the wind. Though Canada has an immense government we have no sense of being governed. We believe in earth, trees, and sky, and it is possible that by refusing to become a nation in the ordinary historical sense we have become something more.

HAROLD TOWN

I'm standing here before you
I don't know what I bring
If you can hear the music
Why don't you help me sing

LEONARD COHEN

Je suis debout devant toi
Je ne sais pas ce que j'apporte
Si tu entends la musique
Viens donc chanter avec moi

1. Tobermory, overlooking Georgian Bay, Ontario

Tobermory, donnant sur la baie Georgian, Ontario

MICHAEL GILBERT

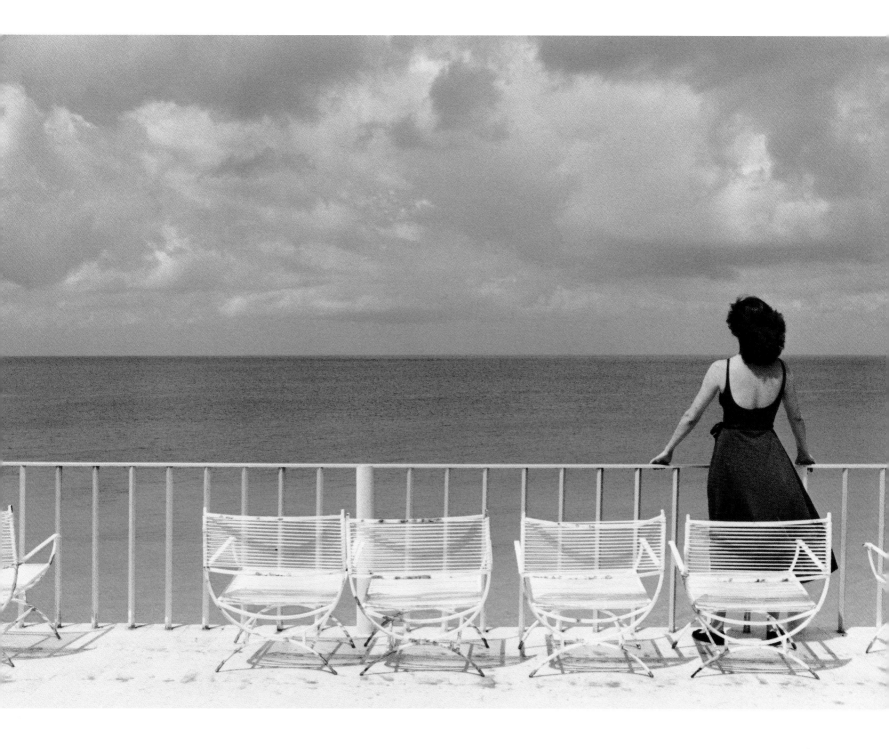

More than the land,
the sea is a metaphor for everything.

ERNEST BUCKLER

Plus que la terre
la mer est métaphore pour le tout.

2. Malaspina Strait, north of
Vancouver, British Columbia

Détroit de Malaspina, au nord de
Vancouver, Colombie-Britannique

FRASER CLARK

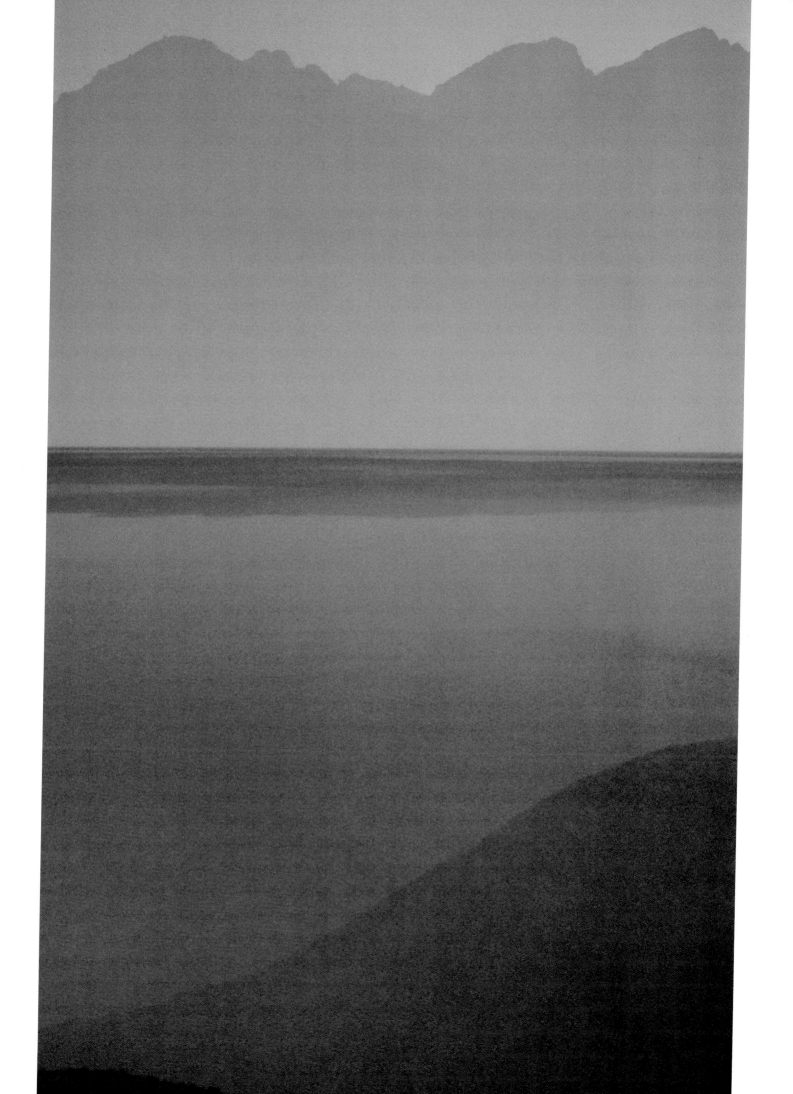

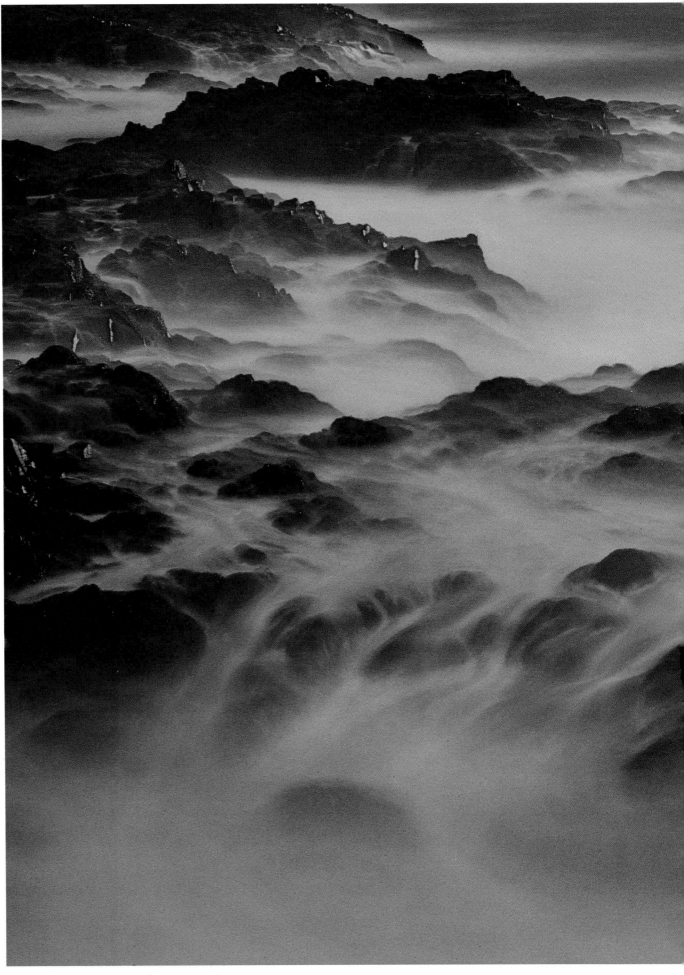

3. Brier Island, off the southwestern coast of Nova Scotia

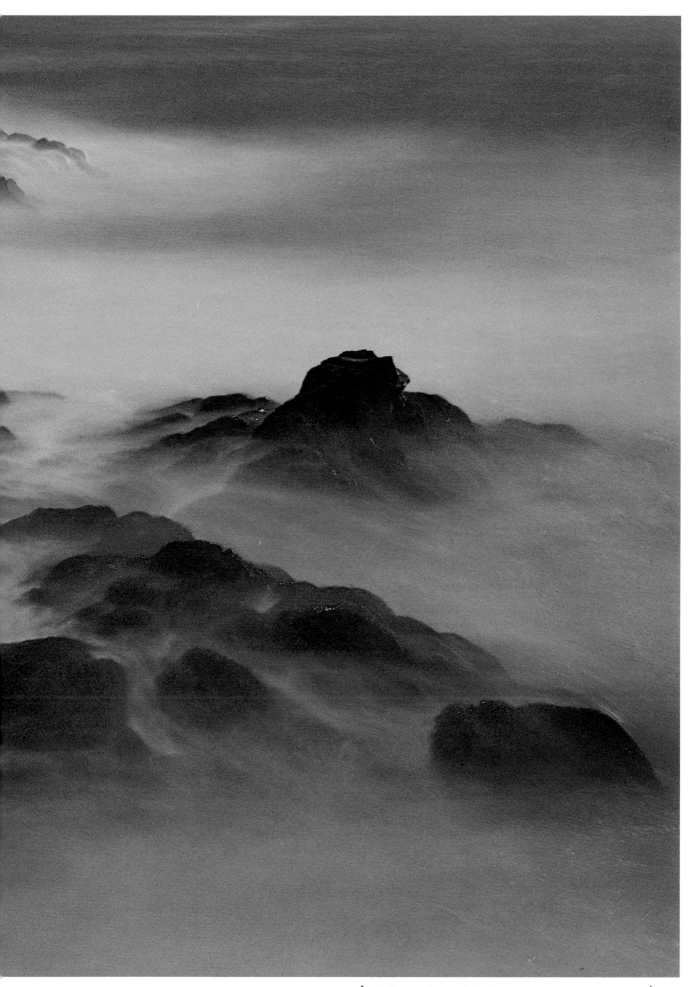

Île Brier, au large de la côte sud-ouest de la Nouvelle-Écosse
J.A. KRAULIS

Canada is not a country for the cold of heart
or the cold of feet.

PIERRE ELLIOTT TRUDEAU

Le Canada n'est pas le pays qui convient
aux coeurs insensibles ou aux esprits timorés.

4. Long Range Mountains, south of
Bonne Bay, Newfoundland

Monts Long Range, au sud de
Bonne Bay, Terre-Neuve

BRUCE LITTELJOHN

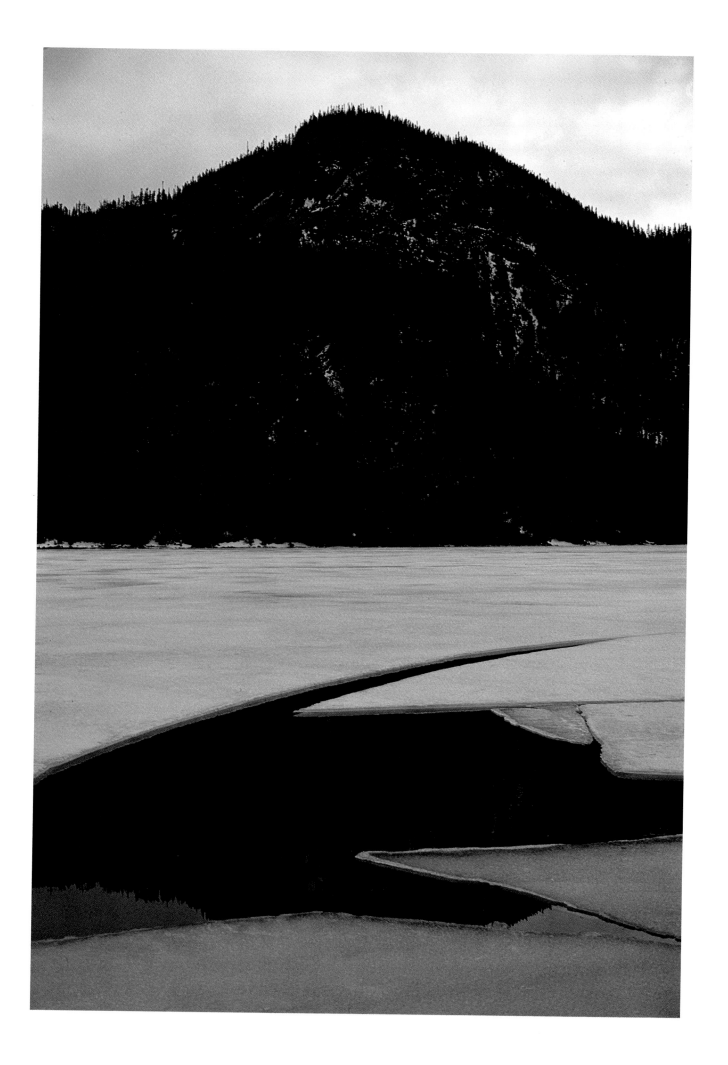

In the blue lamplight
the leaf falls

on its shadow.

GEORGE BOWERING

À la lumière bleue de la lampe
une feuille tombe

sur son ombre.

5. Harris Lake, near Parry Sound, Ontario Lac Harris, près de Parry Sound, Ontario

ROY TIMM

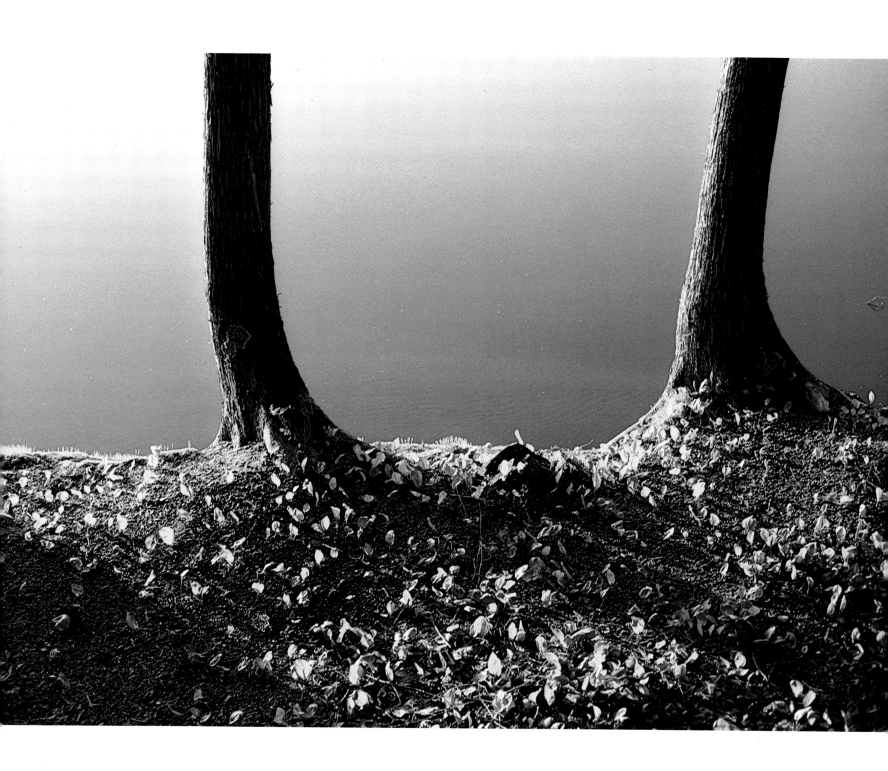

Come, flaunt the brief prerogative of life,
Dip your small civilized foot in this cold water
And ripple, for a moment, the smooth surface of time.

F.R. SCOTT

Viens, réjouis-toi au fond des brefs privilèges de la vie.
Trempe ton petit pied civilisé dans cette eau froide
Et fais onduler la lisse surface du temps.

6. East of Humboldt, Saskatchewan À l'est d'Humboldt, Saskatchewan

EGON BORK

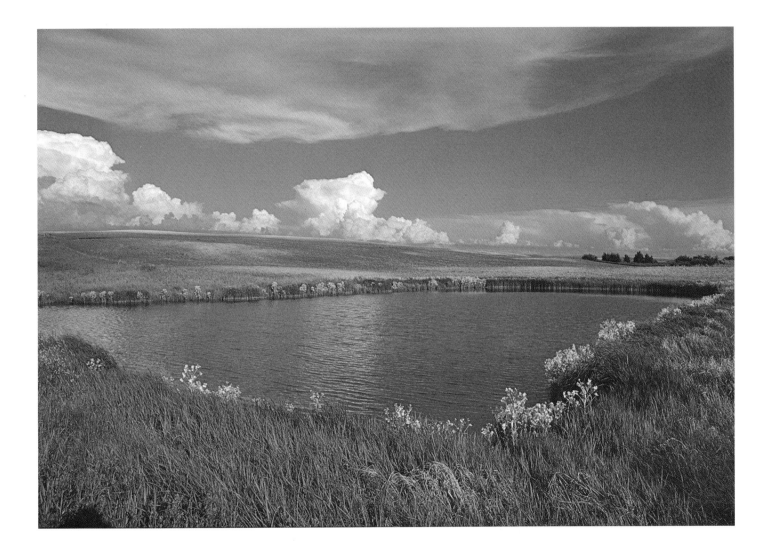

Was it a year or lives ago
We took the grasses in our hands,
And caught the summer flying low
Over the waving meadow lands

Y a-t-il un an ou une éternité
Que nous tenions les herbes dans nos mains
Pour capter l'été fugace
Effleurant les prairies ondulantes

7. West of Winnipeg, Manitoba À l'ouest de Winnipeg, Manitoba

SHIN SUGINO

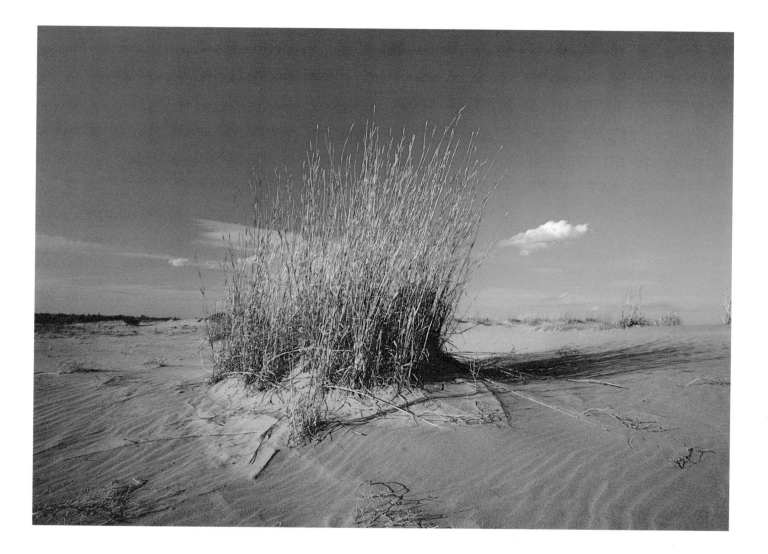

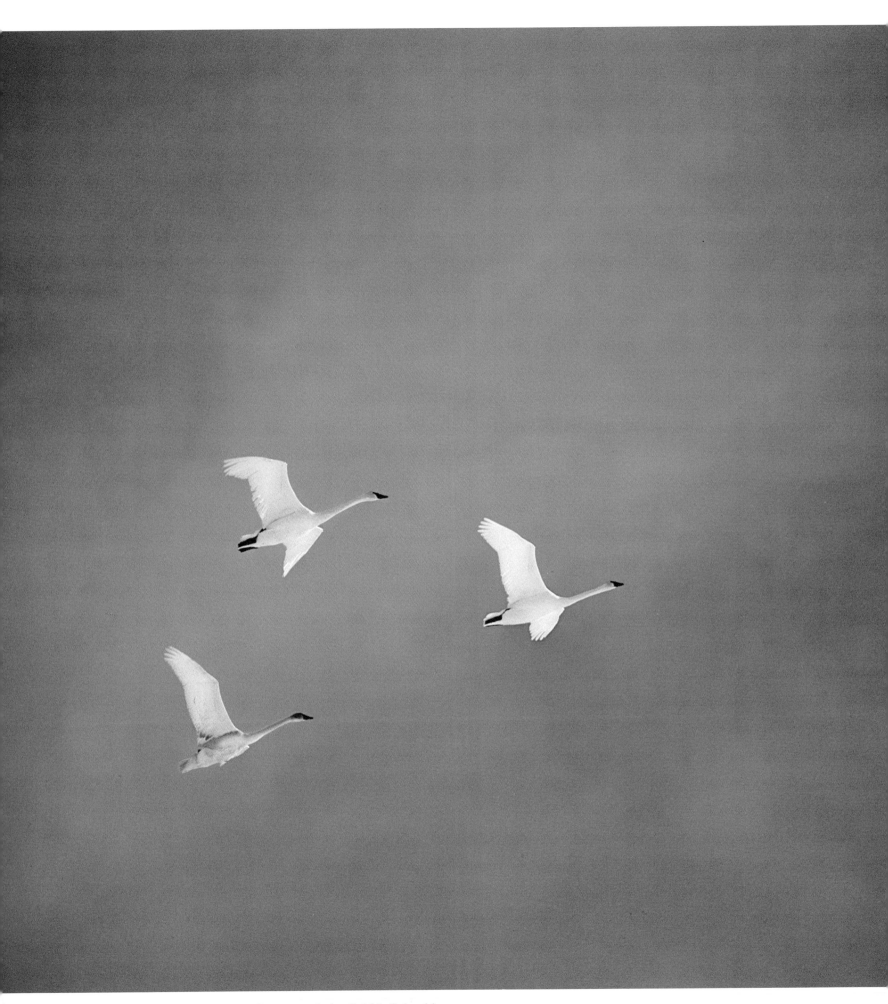

8. Trumpeter swans over Lonesome Lake, British Columbia

Spirit of the air,
Come down,
Come down!
Your shaman calls!

INUIT SONG

Esprit de l'air
Descends
Descends
Le chaman t'appelle!

CHANT INUIT

Cygnes survolant le lac Lonesome, Colombie-Britannique
JOHN FOSTER

Is it a breeze?
No sound from the pine,
but on the water
a long shadow
ripples.

W.W.E. ROSS

Est-ce un souffle?
Le pin est silencieux
mais sur l'eau
une ombre longue
murmure.

9. Wild horse on the south shore of Newfoundland

Cheval sauvage, rive sud de Terre-Neuve

CAROL TESIOROWSKI

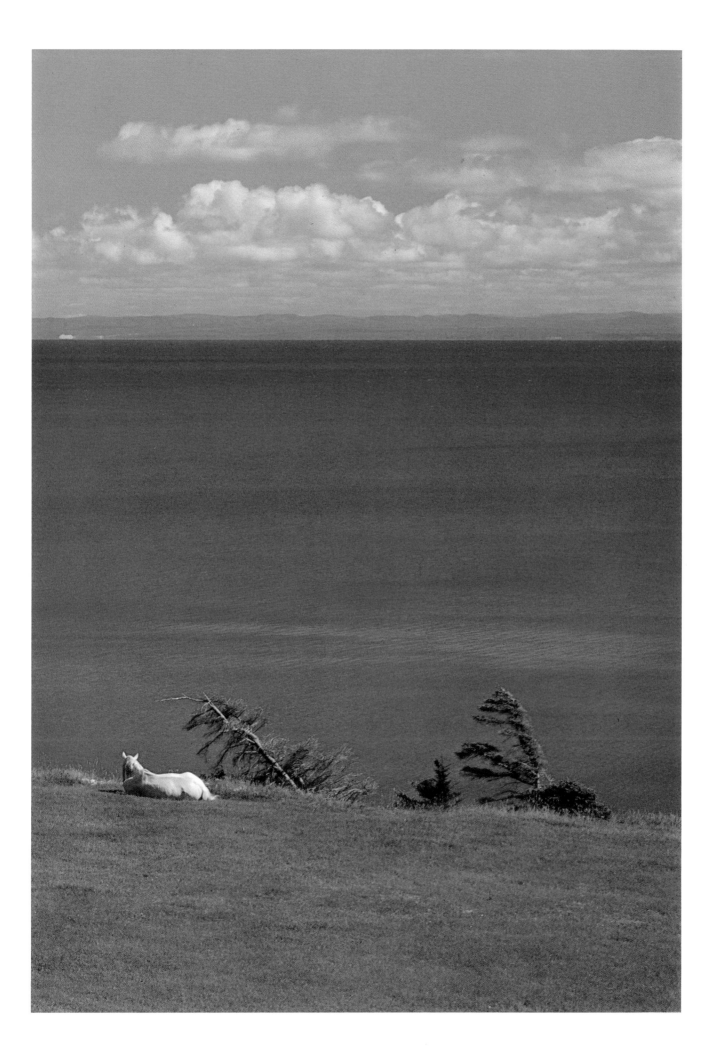

The beauty of the trees,
the softness of the air,
the fragrance of the grass
speaks to me.

CHIEF DAN GEORGE

La beauté des arbres,
la douceur de l'air,
le parfum de l'herbe
me parle.

CHEF DAN GEORGE

10. Near Jasper, Alberta

Près de Jasper, Alberta

JOHN DE VISSER

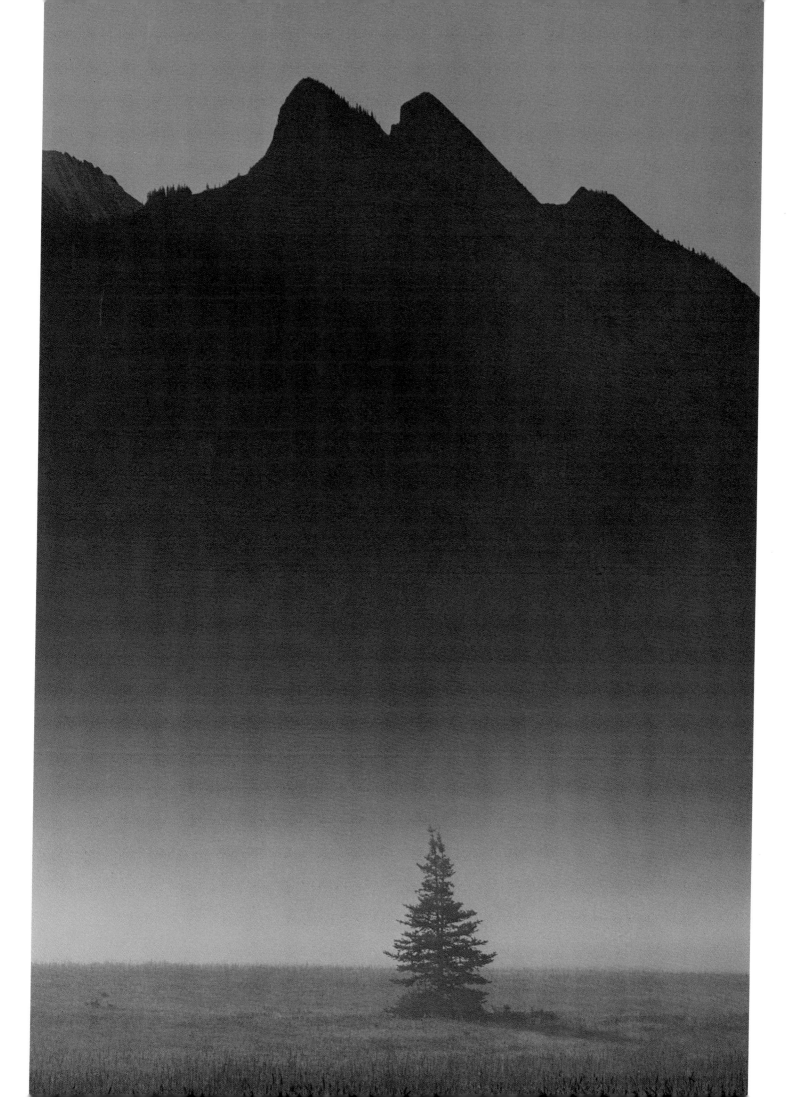

The feeling of place
is a power within us.

JAMES REANEY

Se sentir chez soi
est une puissance intérieure.

11. Horse ranch west of Calgary, Alberta

Ranch de chevaux, à l'ouest de Calgary, Alberta

J.A. KRAULIS

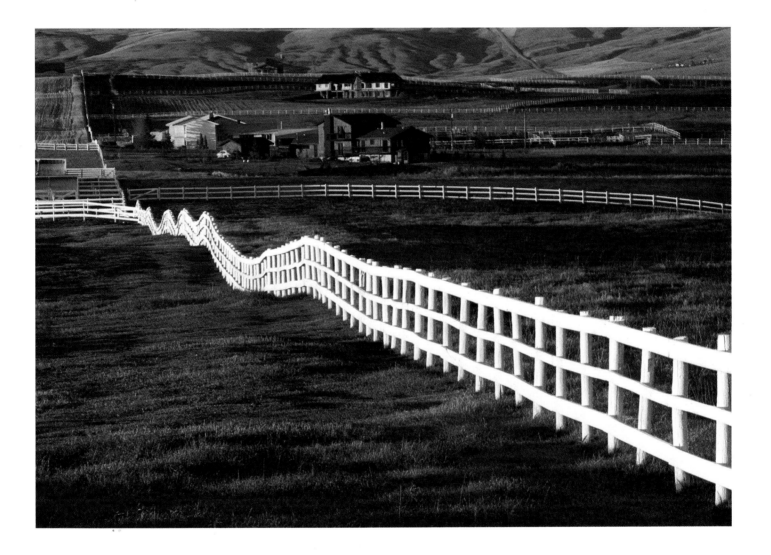

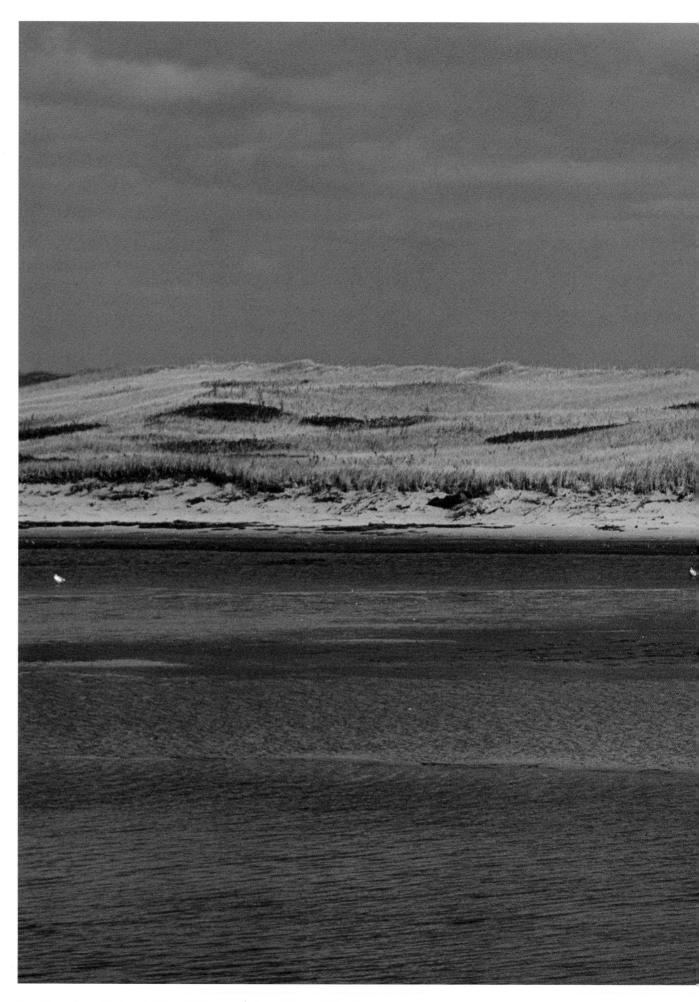

12. Sand-bars near Bothwell, King's County, Prince Edward Island

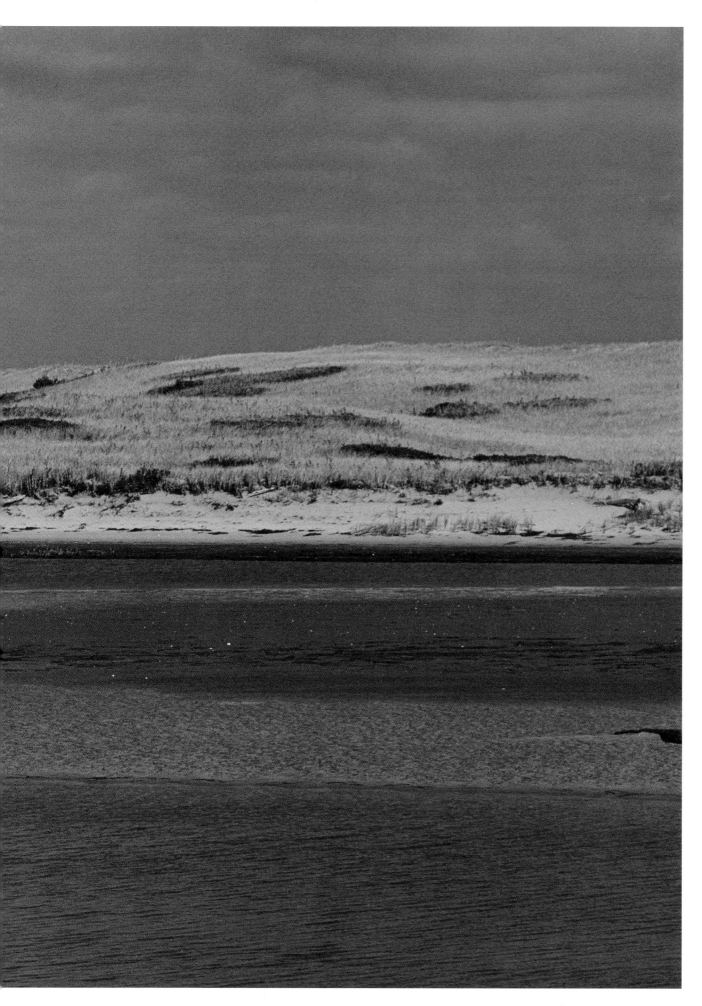

Ensablements près de Bothwell, comté de King, Île-du-Prince-Édouard
J.A. KRAULIS

The wheat in spring was like a giant's bolt of silk
Unrolled over the earth.
When the wind sprang
It rippled as if a great broad snake
Moved under the green sheet.

ANNE MARRIOTT

Le blé printanier était un gigantesque rouleau de soie
s'effilant sur la terre.
Quand la brise jaillissait tout ondulait
comme un serpent énorme, large,
qui glissait sous un drap vert.

13. Near Pincher Creek, Alberta

Près de Pincher Creek, Alberta

JOHN DE VISSER

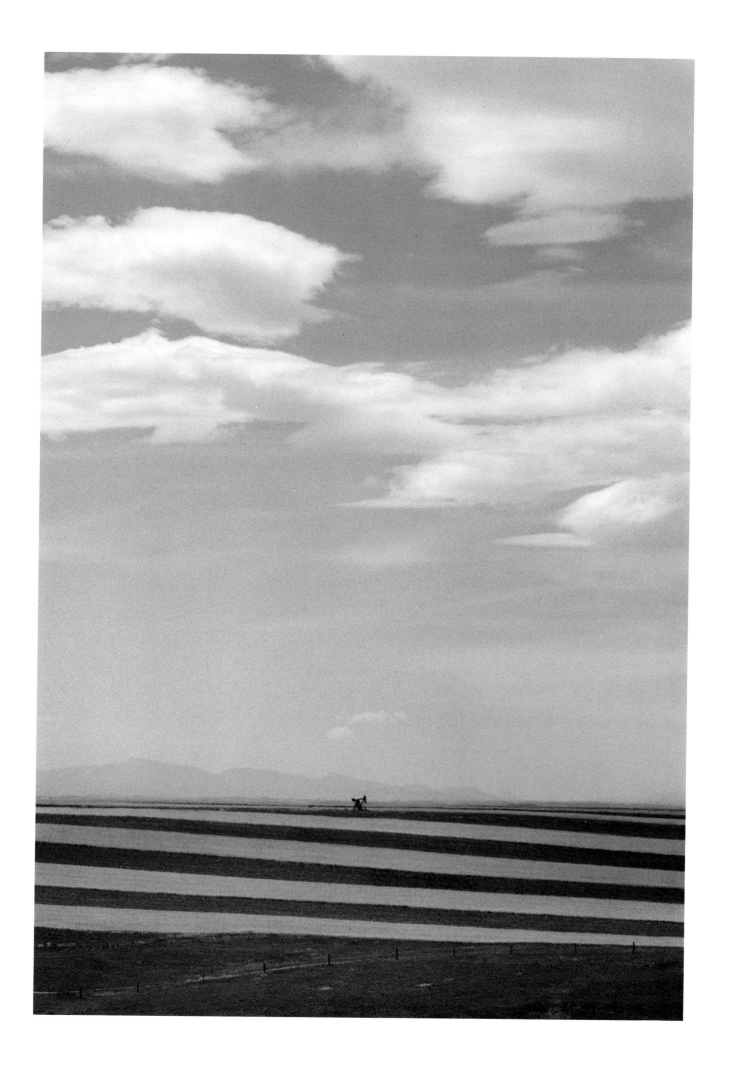

Pour que ceste paiz soït vraiment bel
il ne fault que le rossignol.

JACQUES CARTIER

To be truly beautiful,
it needs only the nightingale.

14. Potato fields on the eastern
shore of Prince Edward Island

Champs de pommes de terre sur
la rive est de l'Île-du-Prince-Édouard

JAMES CLELAND

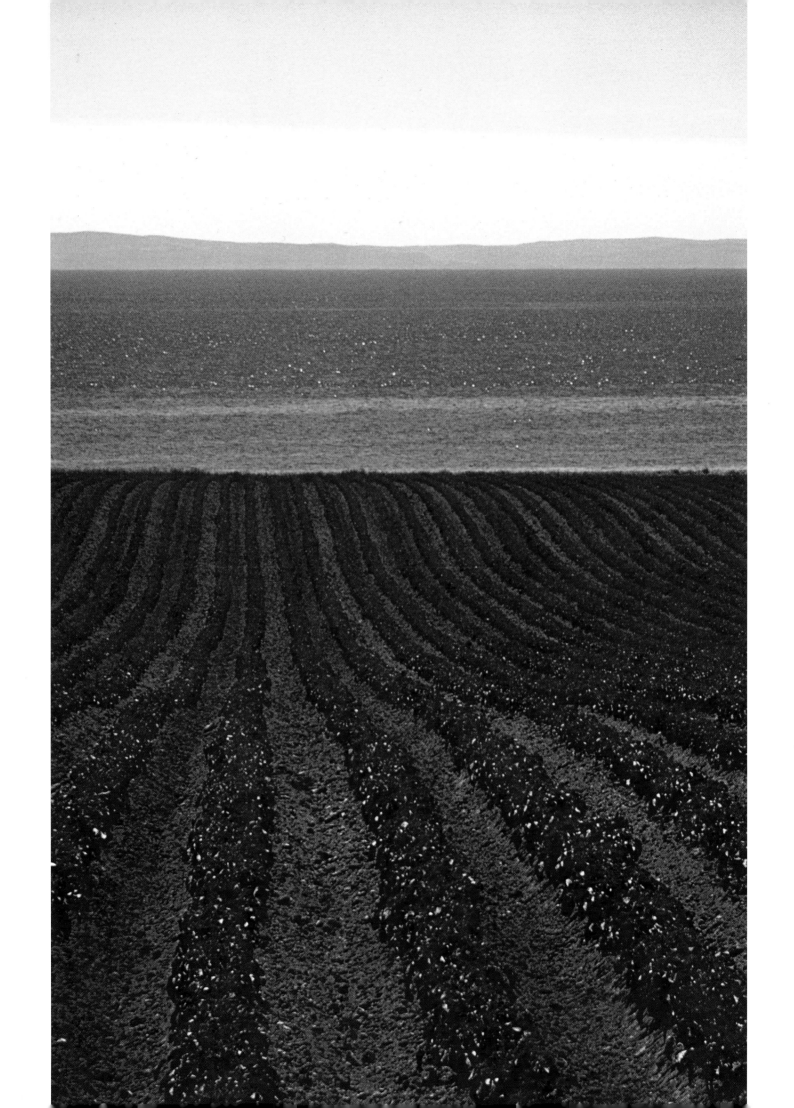

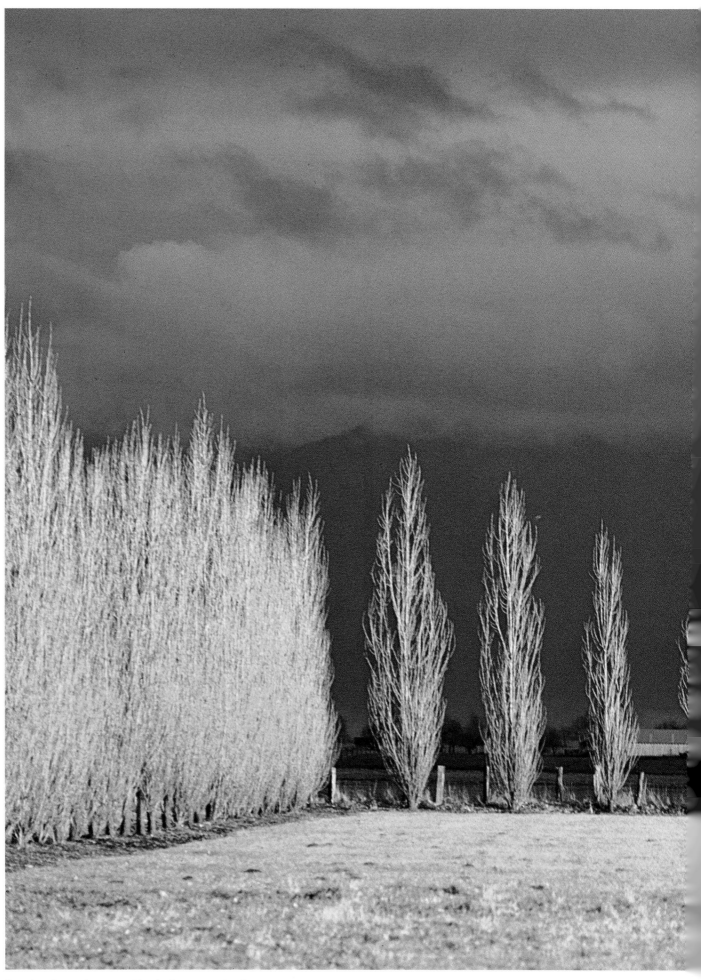

15. Lombardy poplars, McPhee's farm, south of Chilliwack, British Columbia

Peupliers noirs, ferme McPhee au sud de Chilliwack, Colombie-Britannique
MILDRED McPHEE

It was the commencement of Indian summer.
The evening was very fine and threw that peculiar soft,
warm haziness over the landscape.

PAUL KANE

C'était le commencement de l'été des Indiens.
Ce soir, il faisait beau.
La brume estompait les lointains
d'un air charmé, doux, chaleureux.

16. Near Olds, Alberta Près d'Olds, Alberta

SHERMAN HINES

There are things in the heart
too deep if not for tears
most certainly for words.

RALPH CONNOR

Il existe dans le coeur des choses trop profondes
non pour les larmes
mais certes pour la parole.

17. Near Uxbridge, Ontario

Près d'Uxbridge, Ontario

GREG STOTT

More than ever before,
we have arrived at a point
where we recognize,
not only that the land is ours,
but that we are the land's.

D.G. JONES

Plus que jamais auparavant
nous en sommes arrivés à savoir
non seulement que nous possédons la terre
mais aussi qu'elle nous possède.

18. Near Chéticamp on the west coast of
Cape Breton Island, Nova Scotia

Près de Chéticamp sur la côte ouest de
l'Île du Cap-Breton, Nouvelle-Écosse

FRASER CLARK

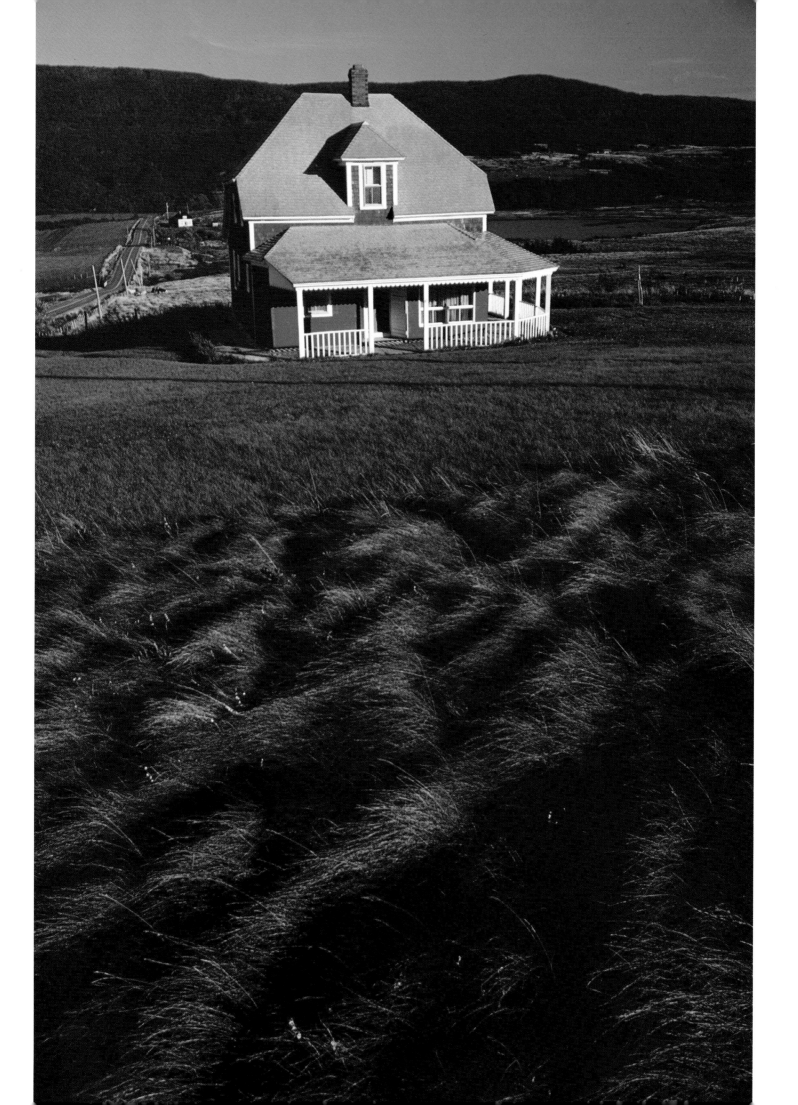

here where we left
some part of our childhood,
left it in keeping
for some far tomorrow,
here where our lives
met a beauty so simple,
here where the world
was a palace of wonder

RAYMOND SOUSTER

ici nous avons laissé
une partie de notre enfance
confiée à un demain lointain
ici nos vies confrontaient
une beauté pure
ici le monde existait–
un palais de merveilles

19. Apple orchard, Saint-Bruno, Québec Verger de pommiers, Saint-Bruno, Québec

LINDA CORBETT

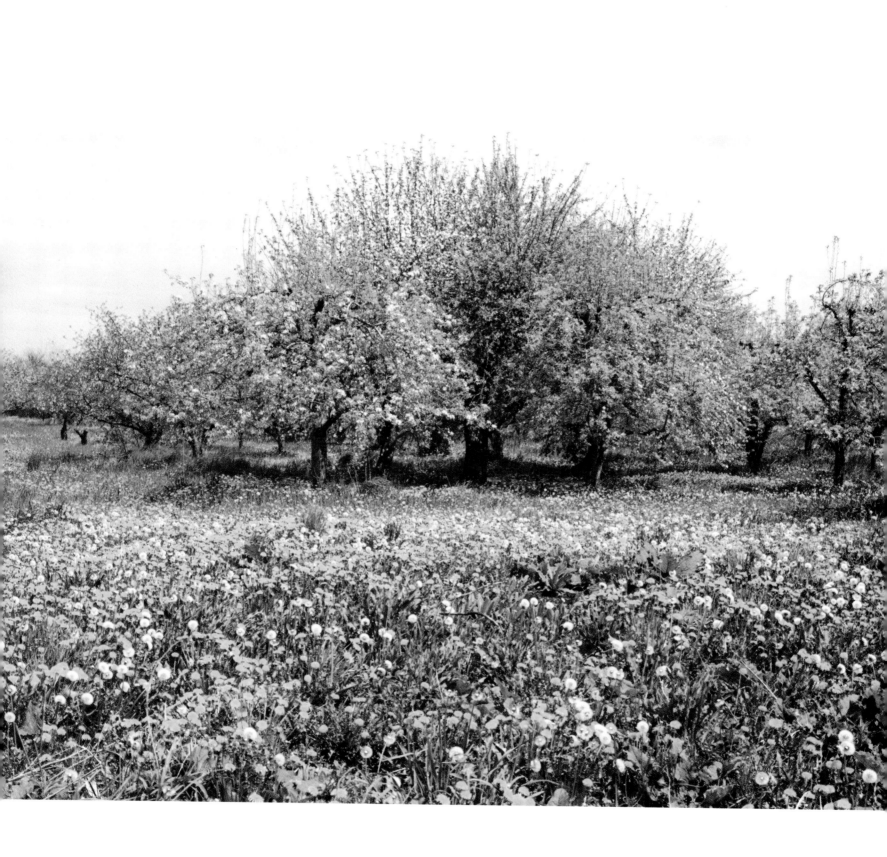

Il y a des pays pour les enfants,
d'autres pour les hommes,
quelques-uns pour les géants.

JEAN-GUY PILON

There are countries for children,
and others for men,
some few only for giants.

20. Great Sand Hills, near Swift Current,
Saskatchewan

Grandes collines Sands, près de Swift Current,
Saskatchewan

MENNO FIEGUTH

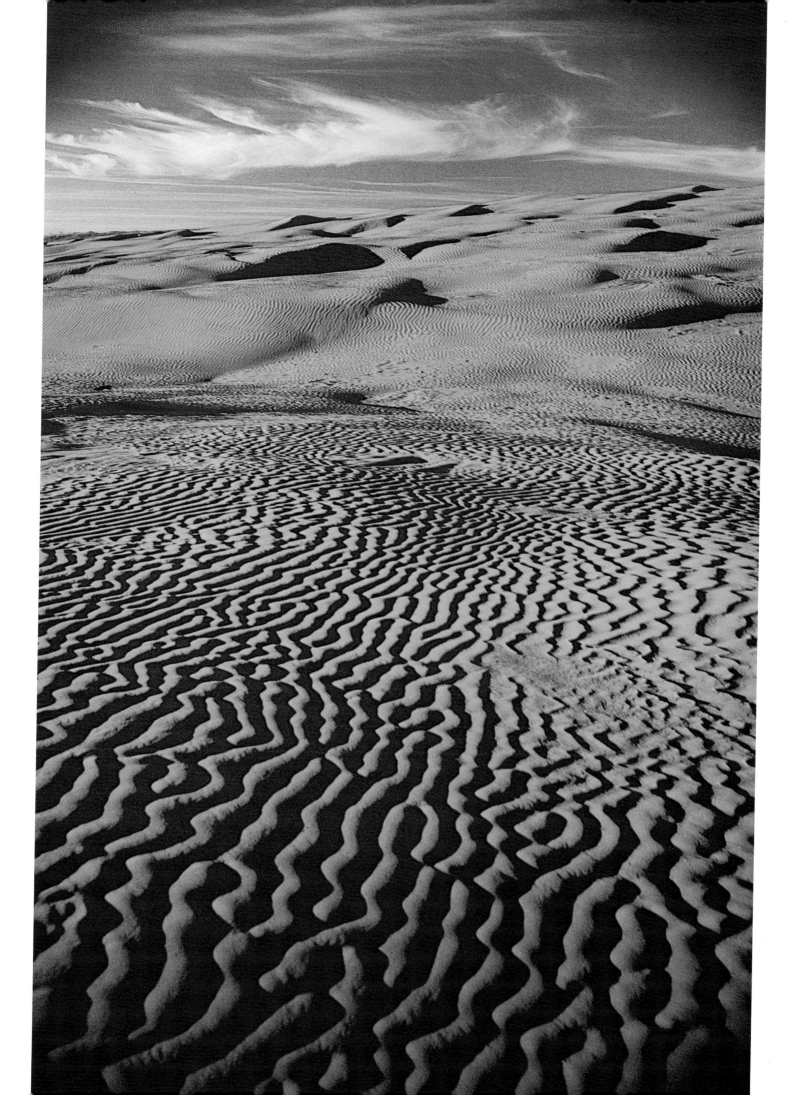

It's like coming out of a dark room
to find yourself
under the wheat blaze
of a Saskatchewan sky.

AL PURDY

C'est sortir d'une pièce sombre
et se trouver
sous le ciel blé éclatant
de la Saskatchewan.

21. Grain elevator, Maidstone, Saskatchewan

Silo de graines, Maidstone, Saskatchewan

EGON BORK

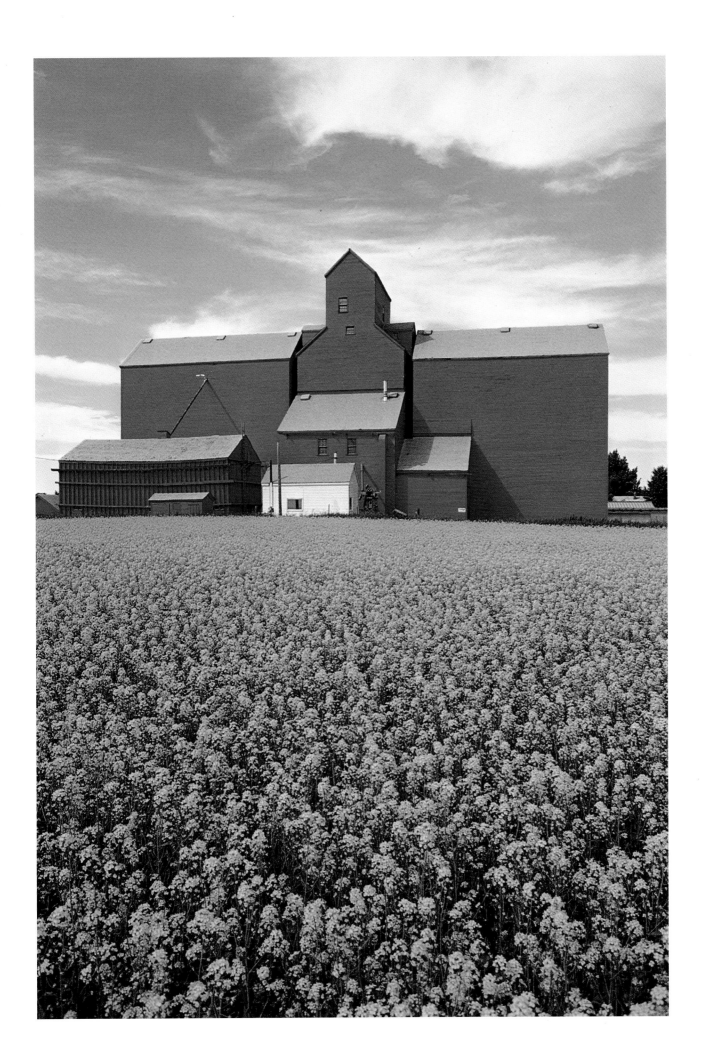

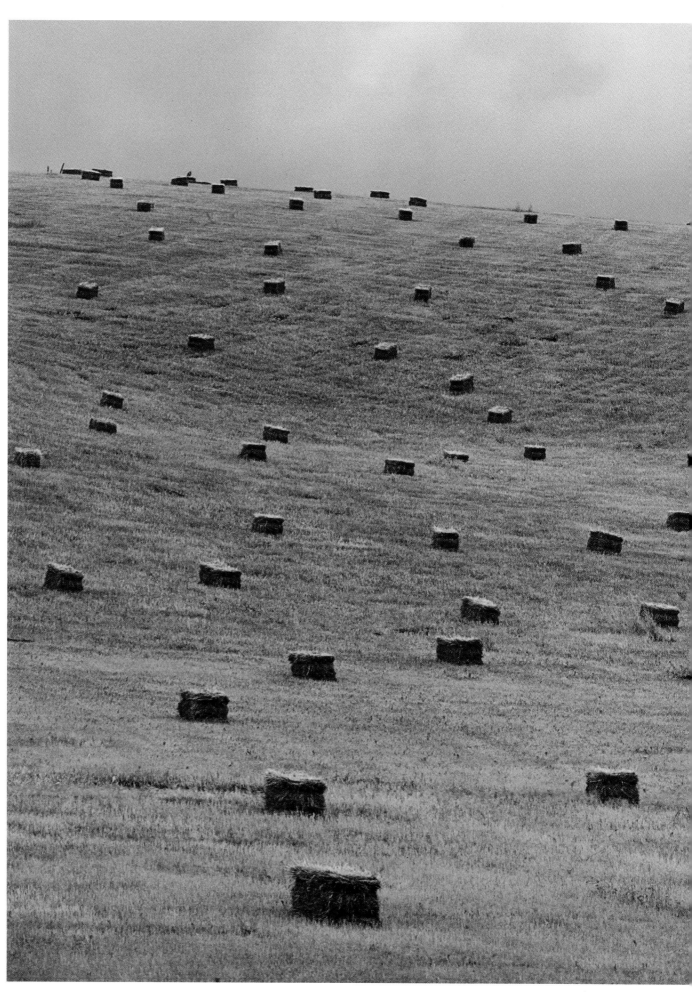

22. Near Twin Butte, Alberta

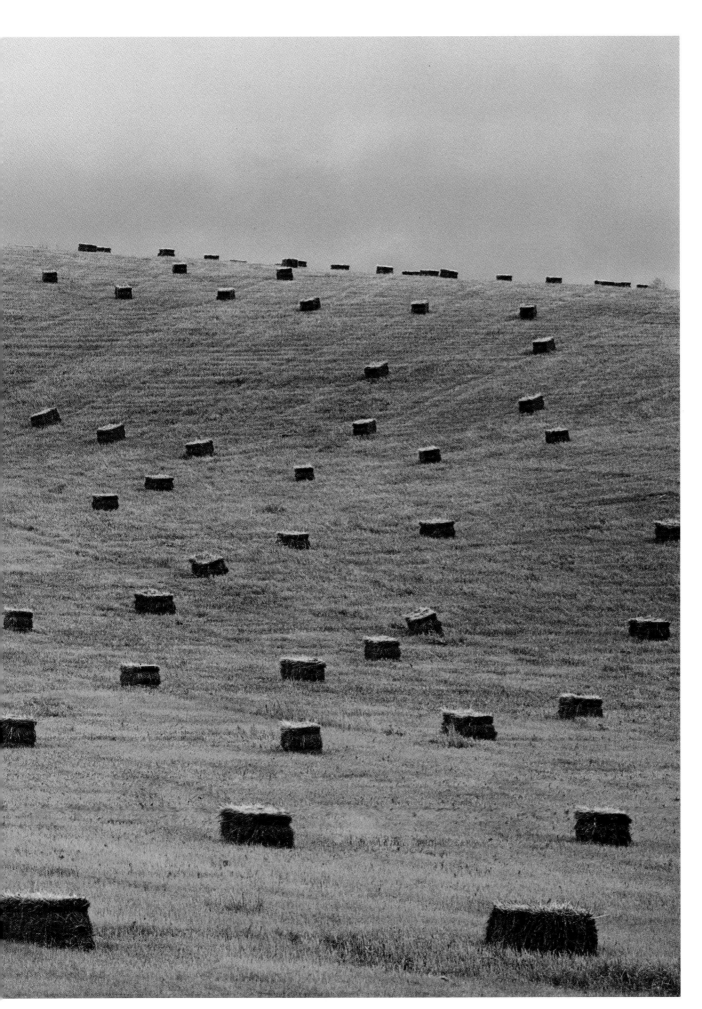

Près de Twin Butte, Alberta
EGON BORK

Who can tell the wonder of Canada's forests?
Who can know Canada
who has not slept in the West Coast forests
and seen the clean shafts of wood?

BRUCE HUTCHISON

Qui peut raconter le miracle des forêts canadiennes?
Qui peut comprendre le Canada sans avoir dormi
dans les forêts de la côte ouest
parmi les troncs lisses des arbres?

23. Larch forest in the Summit Creek
 valley, British Columbia

Forêt de mélèzes, vallée du ruisseau
Summit, Colombie-Britannique

DANIEL CONRAD

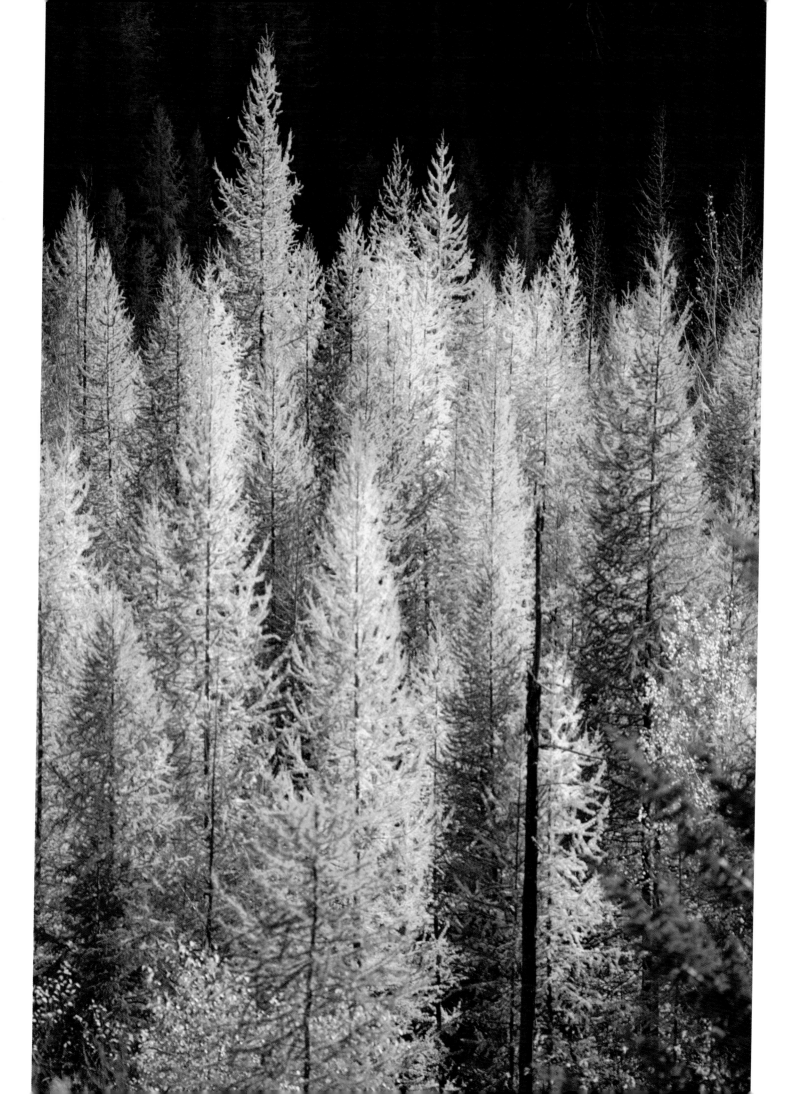

Far off, the countryside was broken
by the bright hues of clustered prairie flowers–
the soft yellow of the buffalo bean,
the pink and white of sun-bleached roses,
the gaudy orange and red of the tiger-lily.

EDWARD McCOURT

Au loin la campagne étincelait,
offrant des bouquets lumineux:
le doux jaune des graines de boeuf,
le rouge blanchâtre des roses desséchées au soleil,
le rouge-orangé flamboyant des lis tigrés.

24. Forest meadow, Kejimkujik
 National Park, Nova Scotia

Clairière dans le parc national
de Kejimkujik, Nouvelle-Écosse

KLAUS LANG

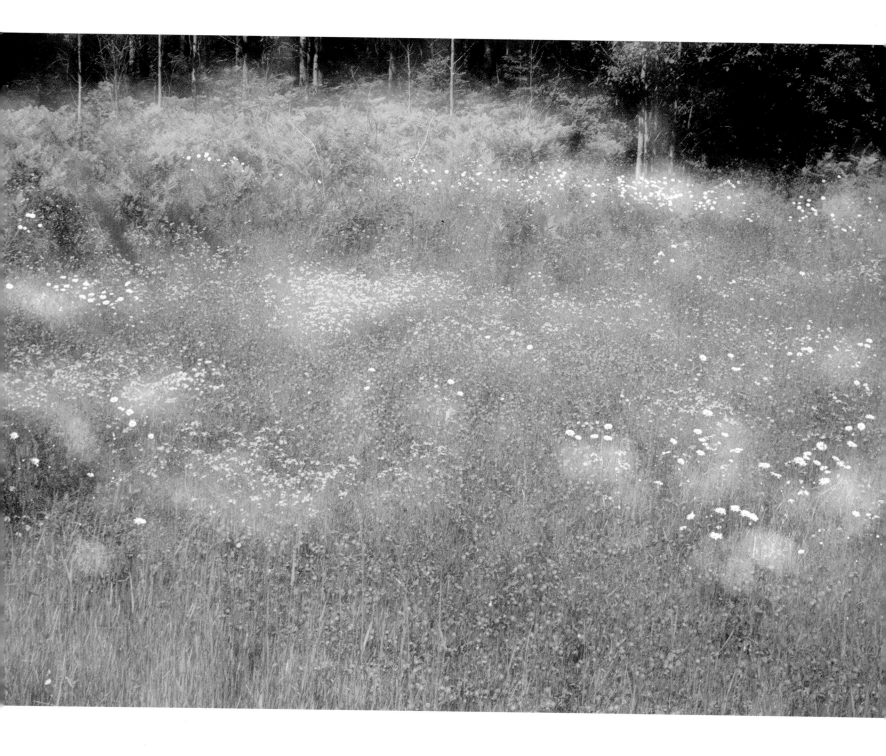

My thoughts went constantly
To the great land
My thoughts went constantly.

KANEYOQ

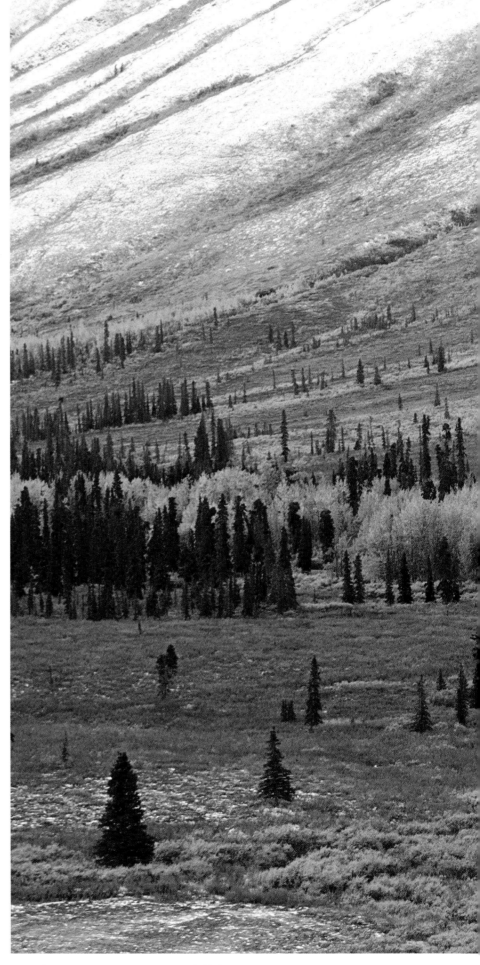

Mes pensées prenaient leur envol
constamment
vers la grande terre
Mes pensées prenaient leur envol.

25. Ogilvie Mountains, north of Dawson, Yukon

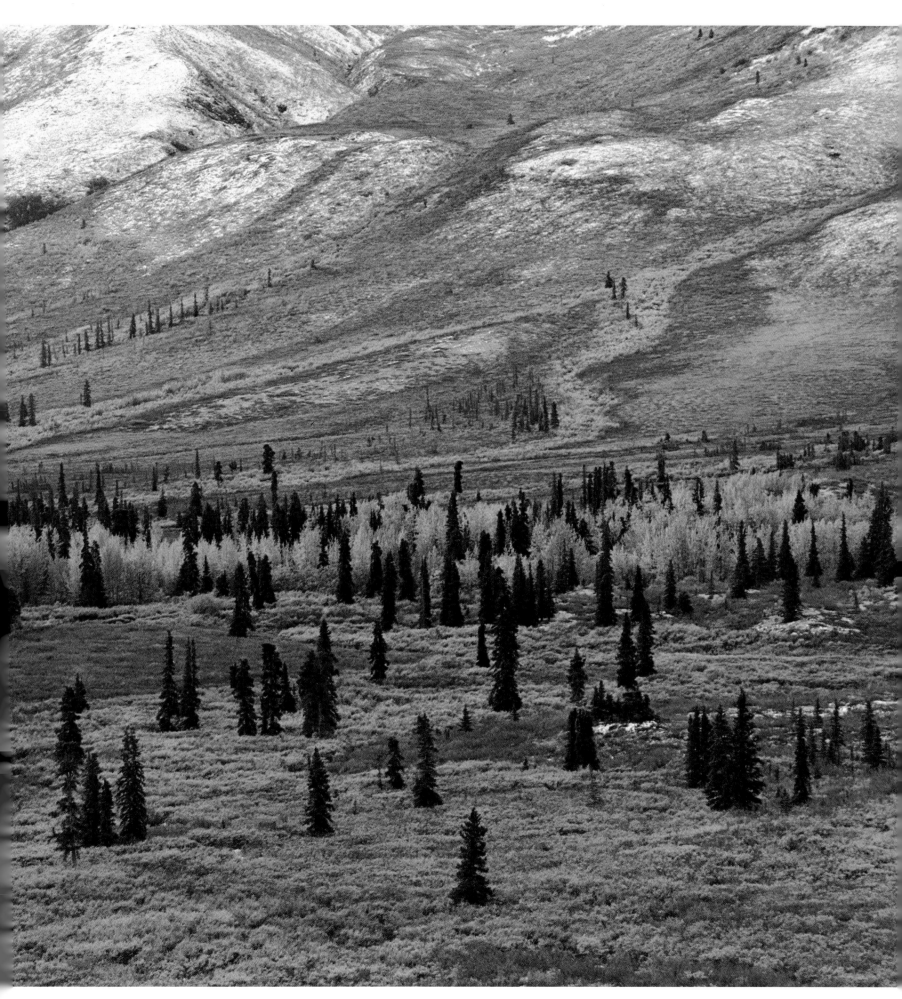

Monts Ogilvie, nord de Dawson, Yukon
PAUL VON BAICH

Each mountain
its own country
in the way a country
must be
A state of mind

<div align="right">SID MARTY</div>

Chaque montagne
sa propre patrie
comme un pays
doit l'être
un état d'esprit

26. Mount Wilson at the headwaters of
the Nahanni River, Northwest Territories

Mont Wilson, cours supérieur de
la rivière Nahanni, Territoires du Nord-Ouest

<div align="right">FRASER CLARK</div>

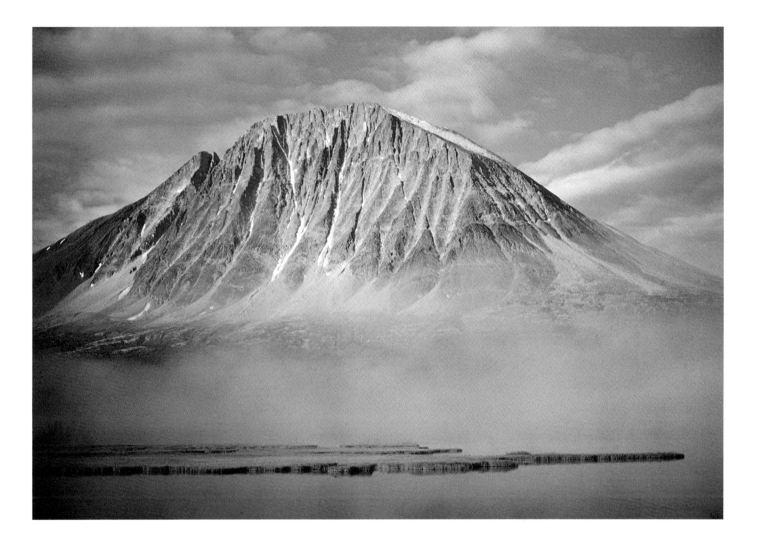

I am asleep
somewhere above
 the wind
loveblind I dream
of pure
 nothing
the sky hangs
 over the cold
islands the hills are
 weatherless
I am lying
 in a new cradle
of visibility
 the faraway telescope
of home

MIRIAM WADDINGTON

Je dors
quelque part au-dessus
 le vent
aveuglé d'amour je rêve
d'un rien
 pur
le ciel se penche
 sur les îles
froides les collines
patinées par le temps
je flotte
 au coeur d'un berceau neuf
avec une vue fraîche
 le téléscope lointain
du foyer

27. Lake of Bays, Muskoka, Ontario

Lac de Bays, Muskoka, Ontario

ALAN GROGAN

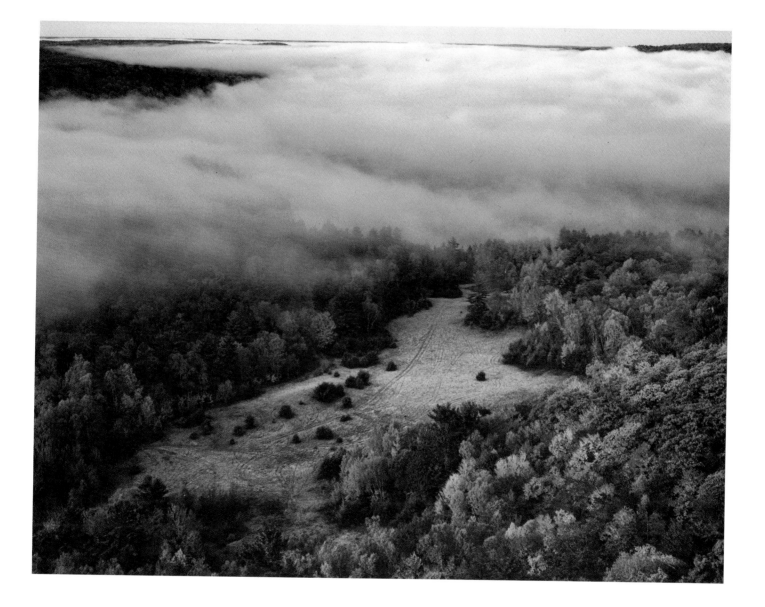

How still it is here in the woods. The trees
Stand motionless, as if they did not dare
To stir, lest it should break the spell. The air
Hangs quiet as spaces in a marble frieze.

ARCHIBALD LAMPMAN

Qu'il est silencieux ici dans les bois.
Les arbres restent debout, immobiles.
Ils n'osent même pas trembler
de crainte de rompre l'incantation mystérieuse.
L'air se suspend silencieux comme des espaces d'une frise marbrée.

28. High Park, Toronto, Ontario High Park, Toronto, Ontario

RICHARD ROBINSON

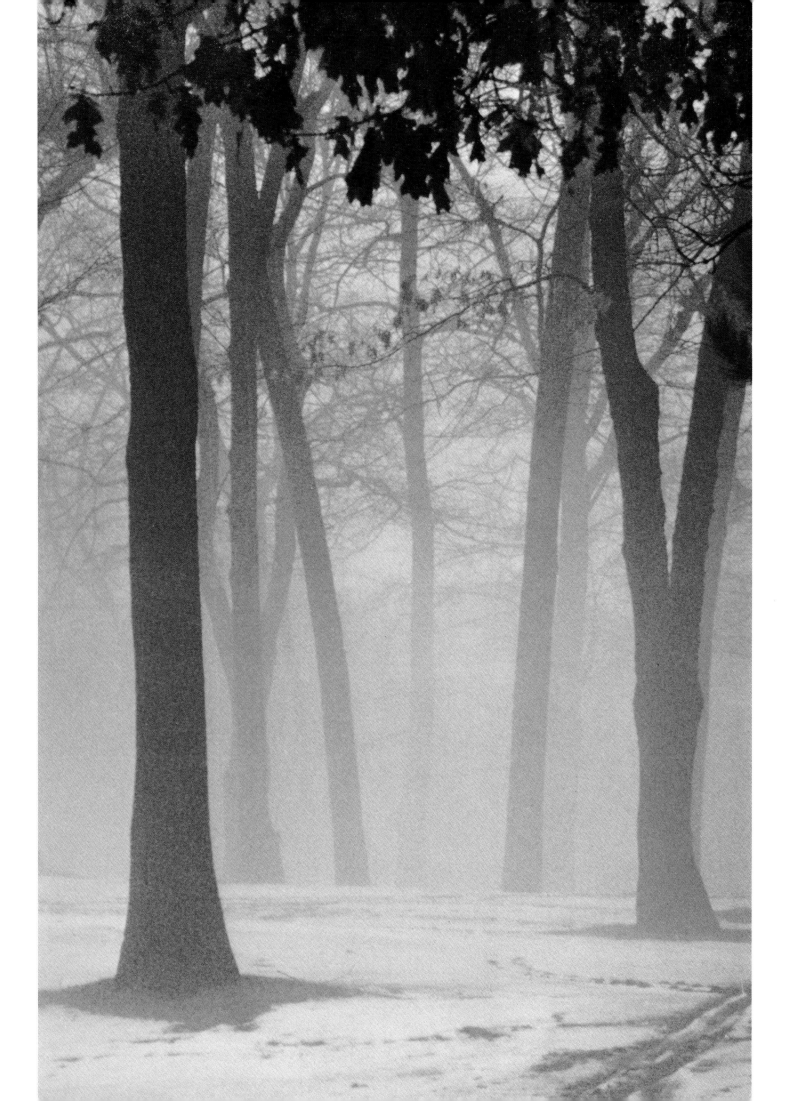

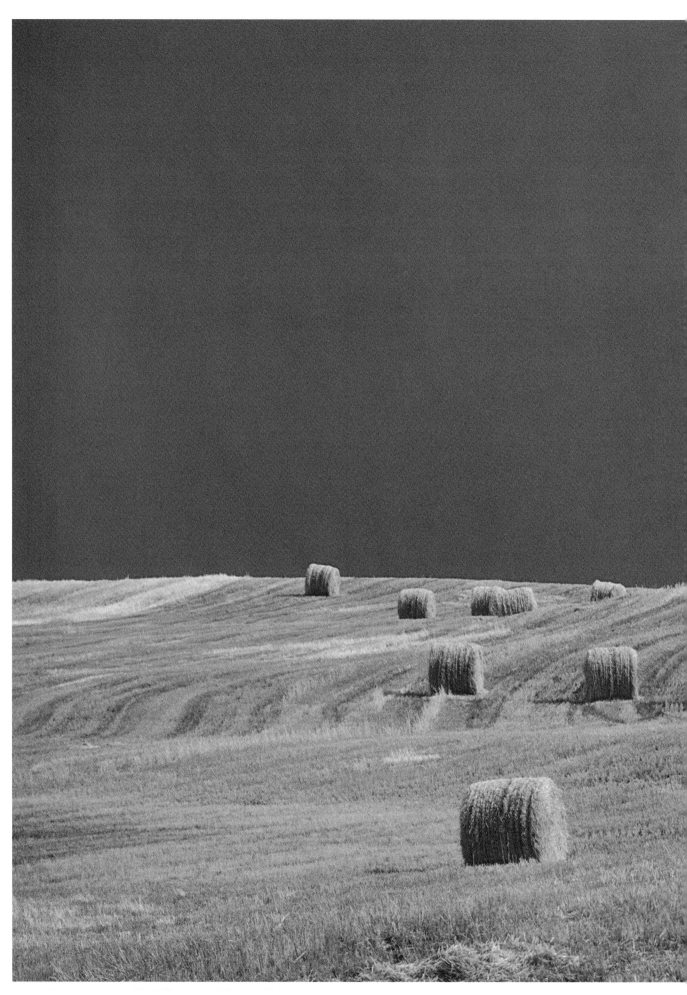

29. Hay bales, rolling foothills, outside Calgary, Alberta

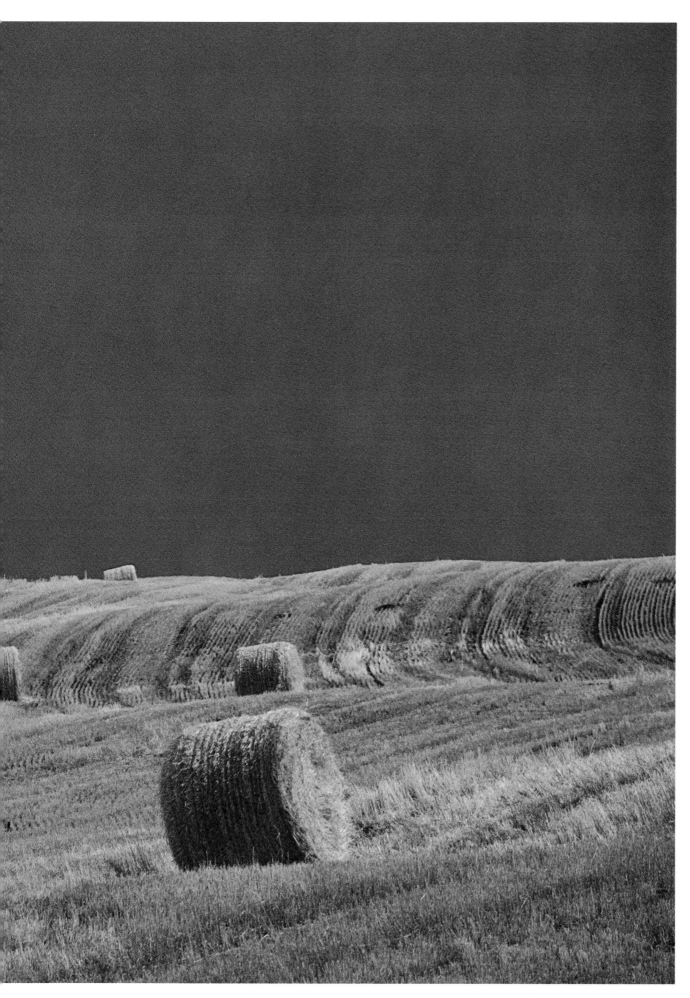

Bottes de paille, collines ondulantes, à l'extérieur de Calgary, Alberta
HELGA PATTISON DAUER

Cedar and jagged fir
uplift sharp barbs
against the gray
and cloud-piled sky.

A.J.M. SMITH

Les cèdres et les sapins déchirés
soulèvent les barbelures acérées
silhouettées contre un ciel gris
couronné de nuages.

CATHERINE YOUNG

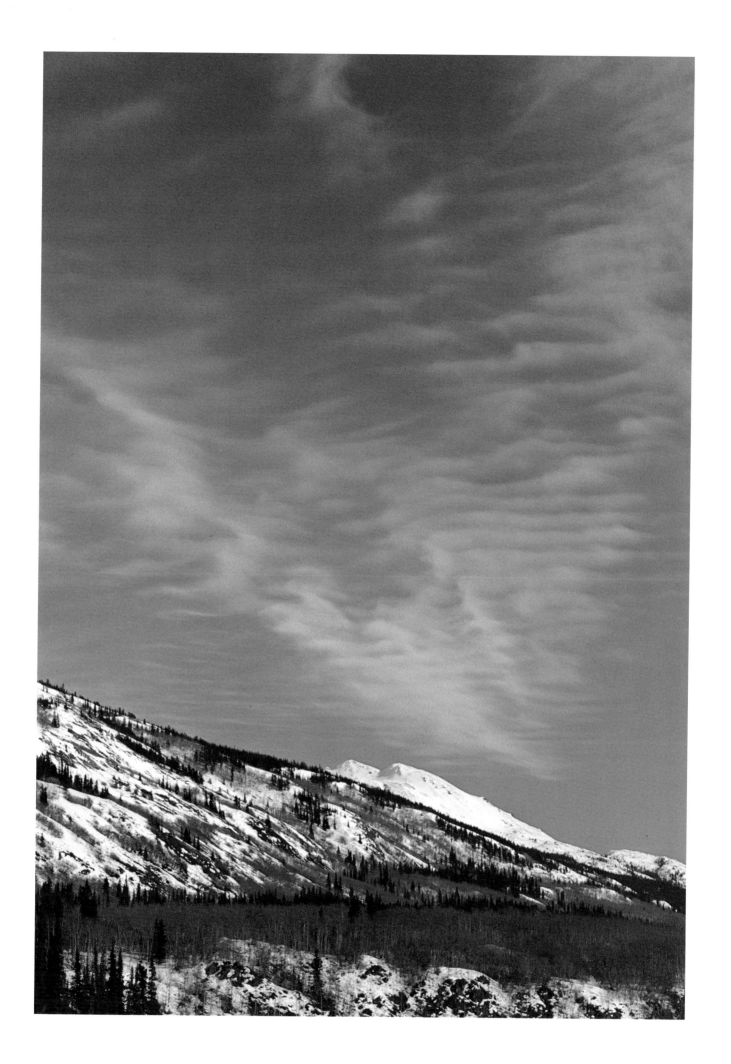

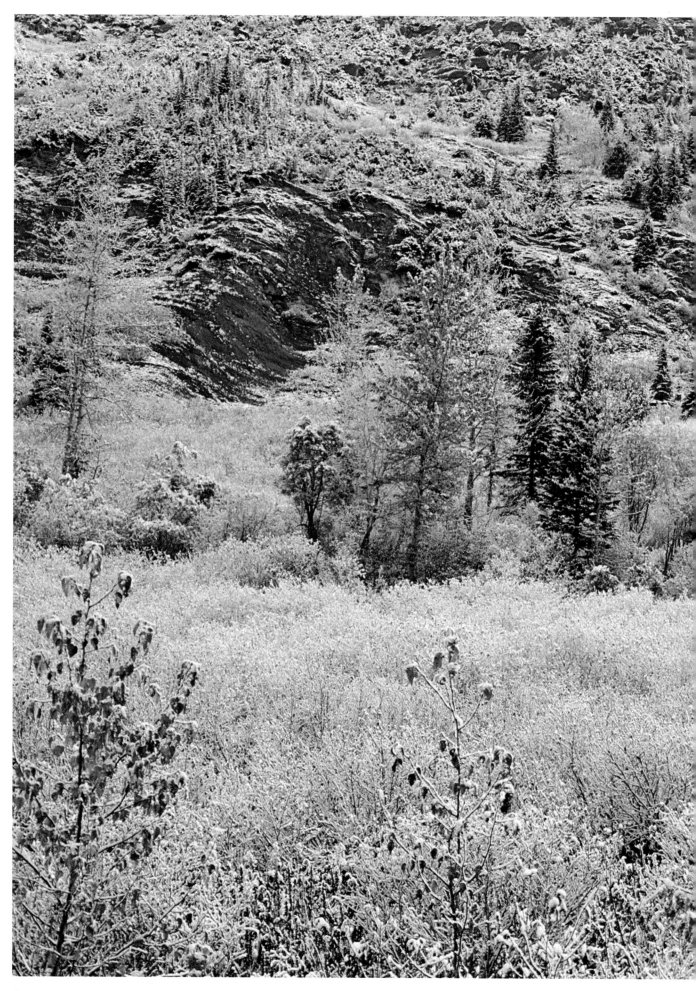

31. Glacier National Park, British Columbia

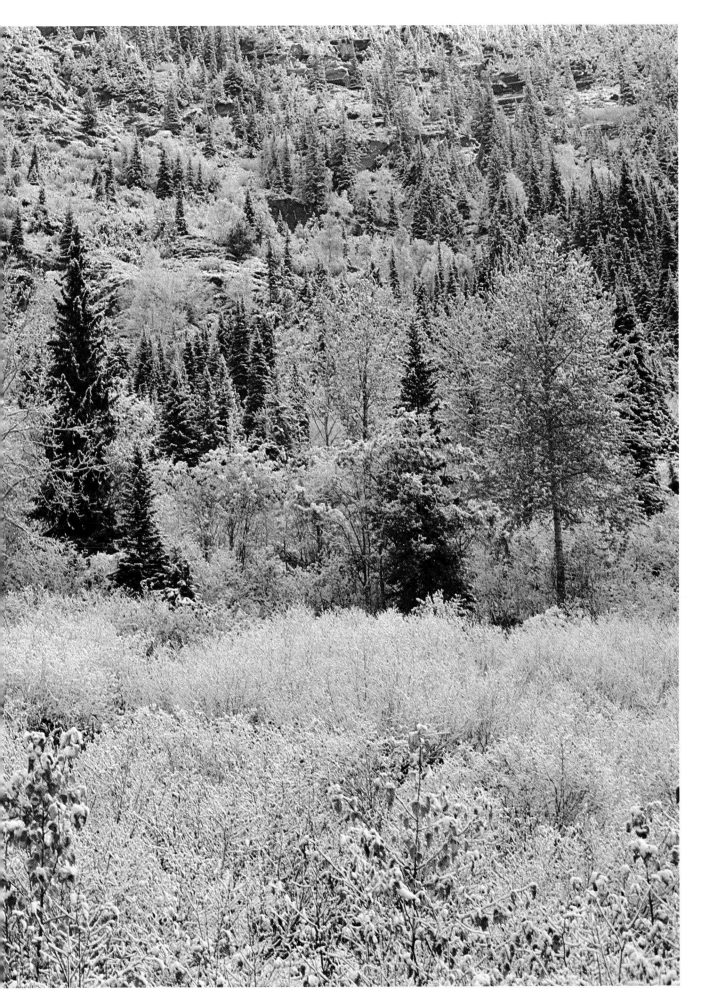

Parc national de Glacier, Colombie-Britannique
RALPH NEWTON

Snow is democratic, it buries fences,
you can see one field blow into another.

PATRICK ANDERSON

La neige est démocratique.
Elle abroge les clôtures et avec son adjoint, le vent,
elle égalise tous les champs.

32. Winter pasture in the Oldman River valley,
northwest of Lethbridge, Alberta

Pâturage en hiver, vallée du fleuve Oldman,
au nord-ouest de Lethbridge, Alberta

LEO NIILO

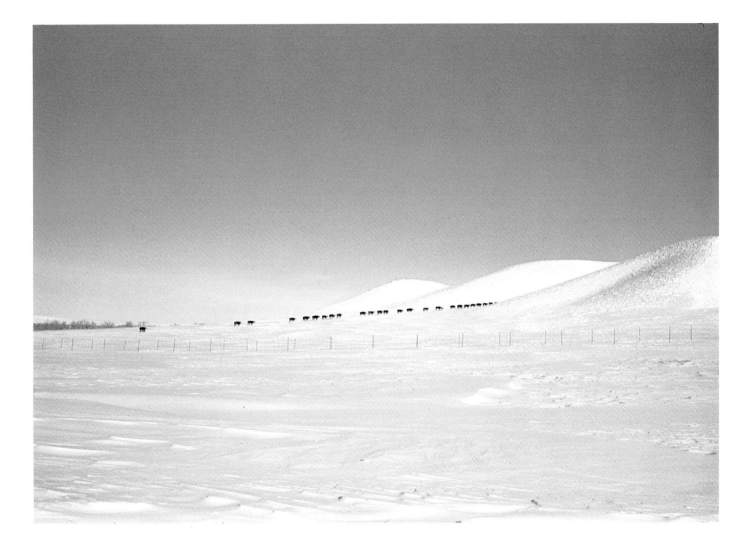

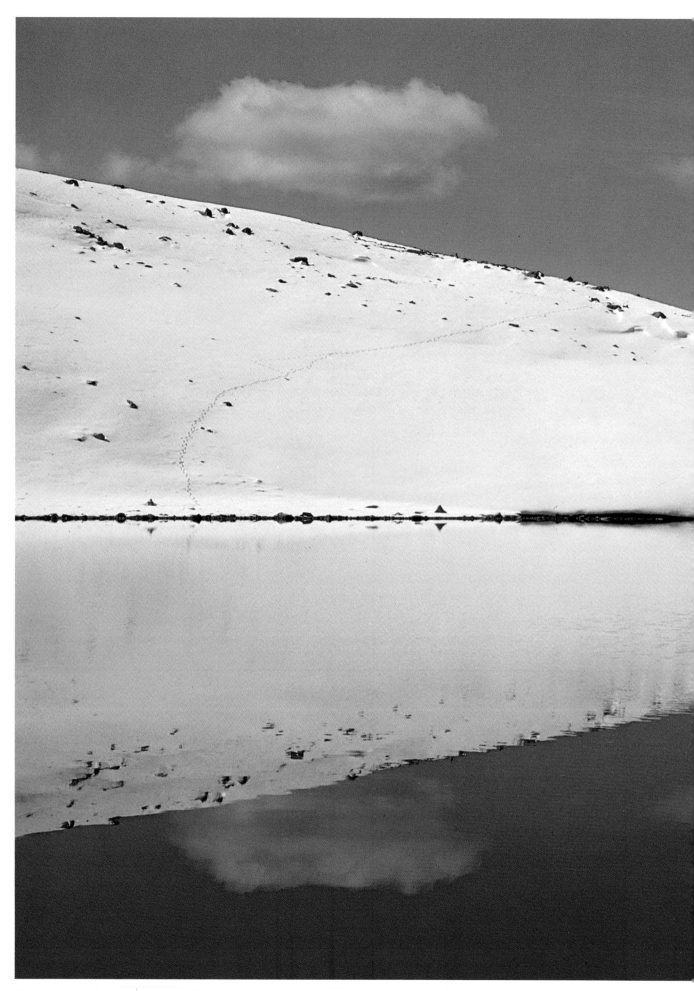

33. Kiwetinok Lake, Yoho National Park,
British Columbia

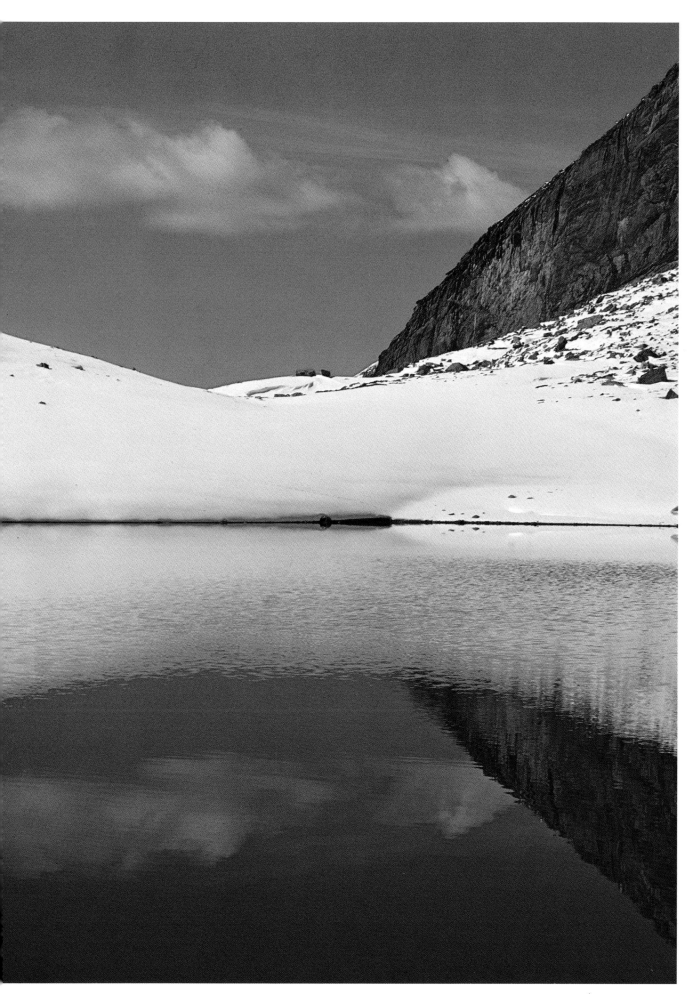

Lac Kiwetinok dans le parc national de
Yoho, Colombie-Britannique
J.A. KRAULIS

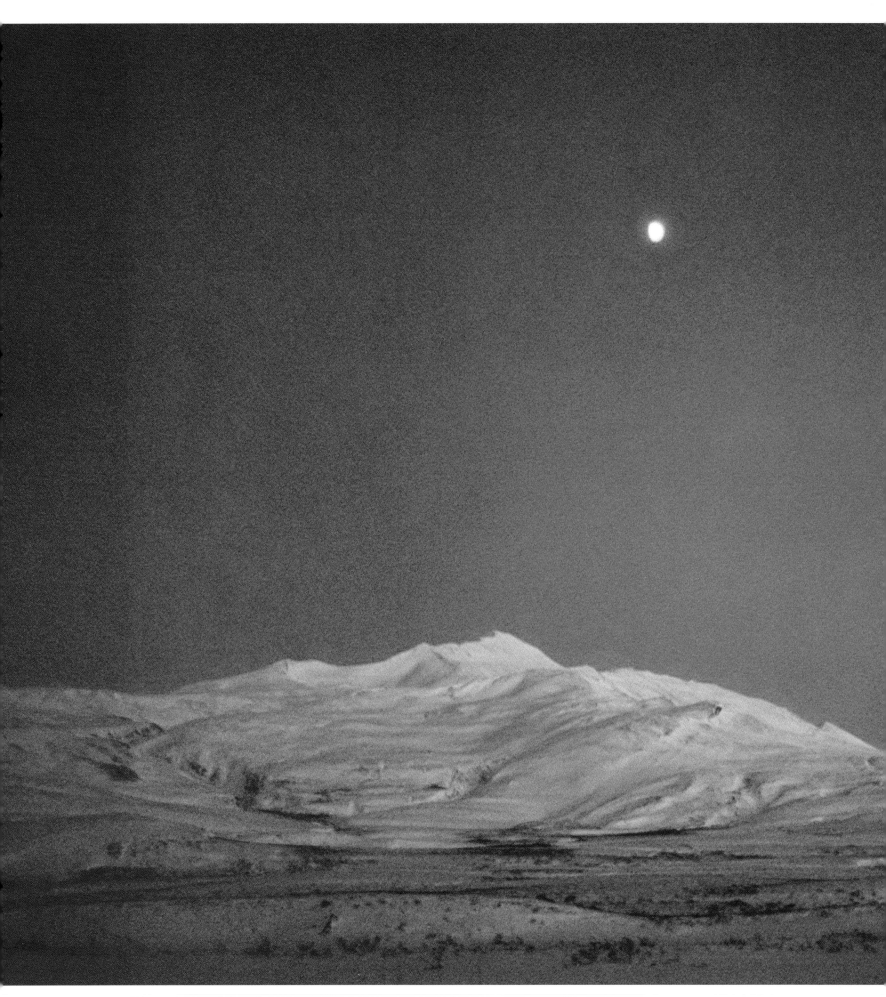

34. Kluone Range, Saint Elias Mountains, Yukon

And it struck me that there, at that spot,
in a bitterly cold night,
I was experiencing the great fanfare of joy.

KNUD RASMUSSEN

Chaînon Kluane, monts Saint Elias, Yukon
HANS BLOHM

Et puis, subitement, au fond de mon être,
une sensation exquise m'a frappé.
Là, à cet endroit,
pendant cette nuit gelée d'un froid extrême,
je ressentais une immense fanfare de joie.

Snow…gentle as moonlight on the wild cherry blossoms.

ERNEST BUCKLER

La neige…douce comme le clair de la lune sur les merisiers en fleurs.

35. Near Sackville, New Brunswick Près de Sackville, Nouveau-Brunswick

JOHN DE VISSER

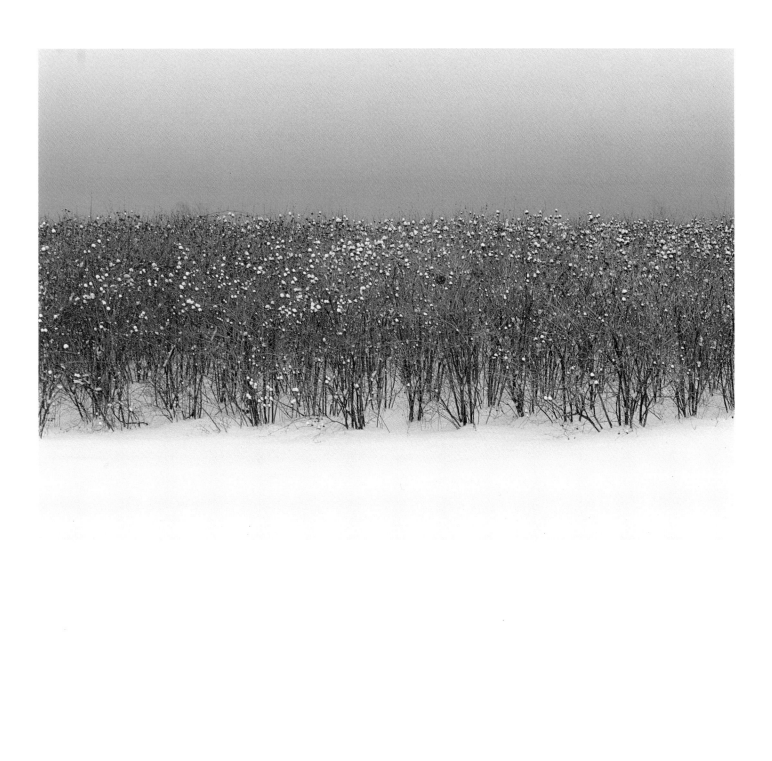

The place was so green and gracious
that all sense of the wilds was lost,
and it seemed like a garden in a long-settled land,
a garden made centuries ago by the very good
and the very wise.

JOHN BUCHAN

L'endroit était si vert et si gracieux
qu'aucune impression de l'état sauvage ne subsistait.
Il semblait être un jardin dans un pays bien cultivé,
un jardin créé des siècles auparavant
par des êtres vertueux et sages.

36. South of Lac Saint-Jean, Québec Au sud du lac Saint-Jean, Québec

SHERMAN HINES

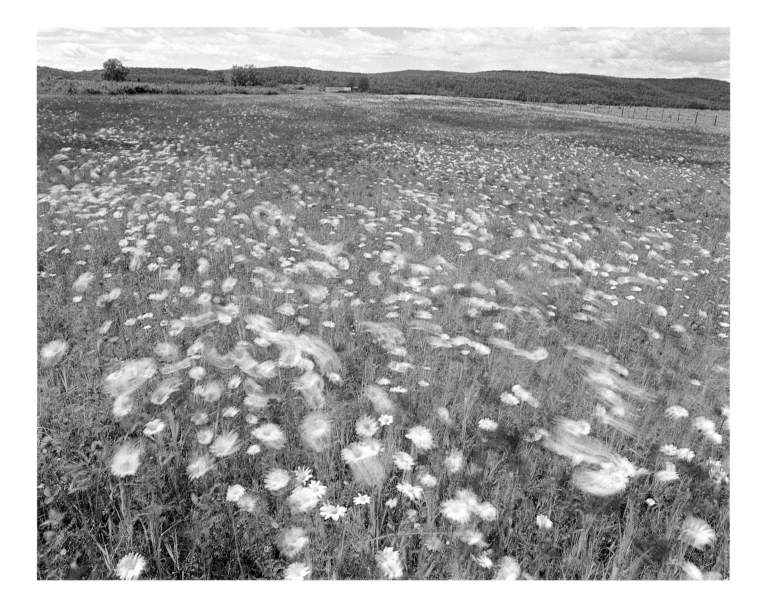

The sky hangs low
and paints new colours
on the earth.

CHIEF DAN GEORGE

Le ciel se penche bas
sur la terre
et la teinte de couleurs neuves.

CHEF DAN GEORGE

37. Near Perth, Ontario

Près de Perth, Ontario

JOHN FOSTER

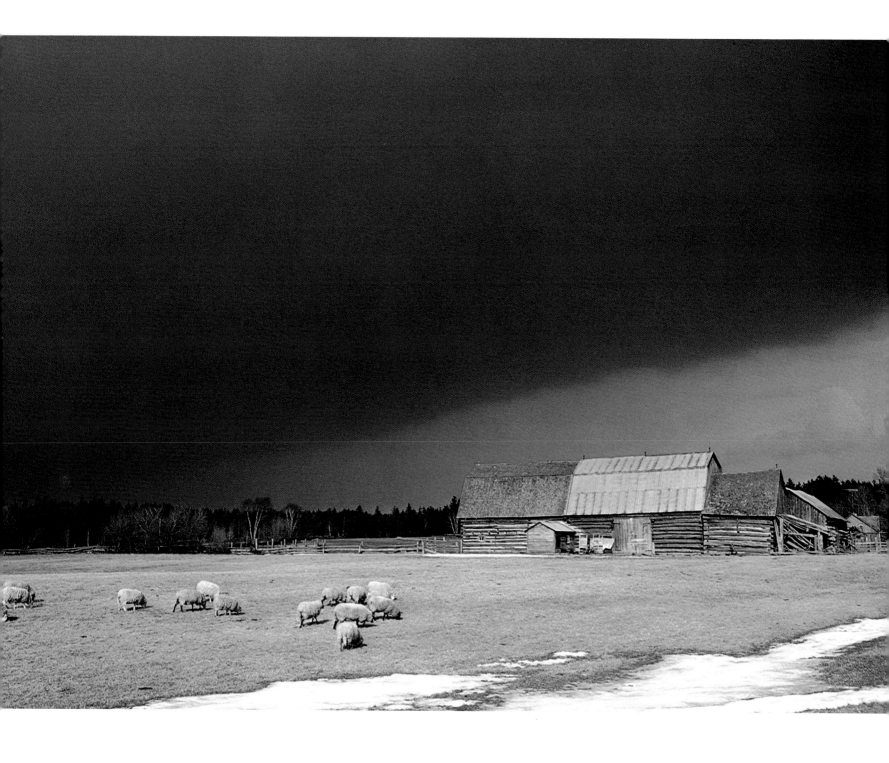

Chaque année, le printemps revint
　　…et chaque année la terre laurentienne, endormie pendant
quatre mois sous la neige, offrit aux hommes ses champs à labourer,
herser, fumer, semer, moissonner
　　…à des hommes différents
　　…une terre toujours la même.

RINGUET

Every year brought spring
　　…and every year the valley of the St. Lawrence, which
had lain asleep under the snow for four months, offered men
its fields to plough and harrow and fertilize and seed and harvest
　　…different men
　　…but always the same land.

38.　Near Montmagny, Québec　　　　　　　　　　　　　Près de Montmagny, Québec

GERA DILLON

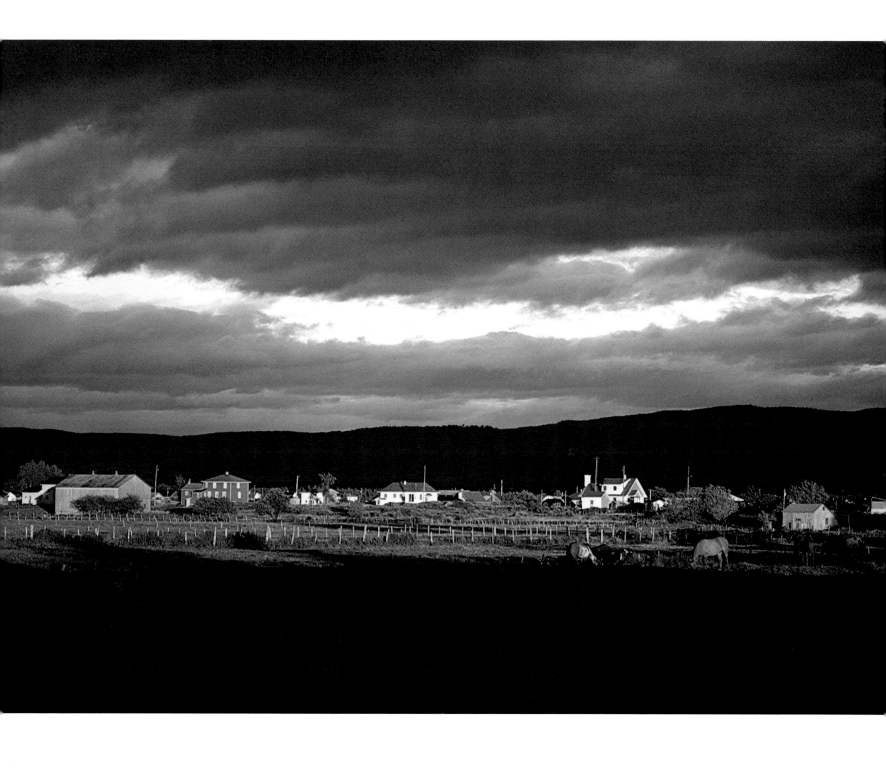

This land like a mirror turns you inward
And you become a forest in a furtive lake;
The dark pines of your mind reach downward,
You dream in the green of your time.

GWENDOLYN MacEWEN

Comme un miroir, ce pays te retourne sur toi-même
Et tu te transformes en forêt au fond d'un lac caché.
Les sapins sombres de ton âme descendent;
Tu rêves dans la verdure de ton temps.

39. On White Head Island, New Brunswick Île White Head, Nouveau-Brunswick

HAROLD GREEN

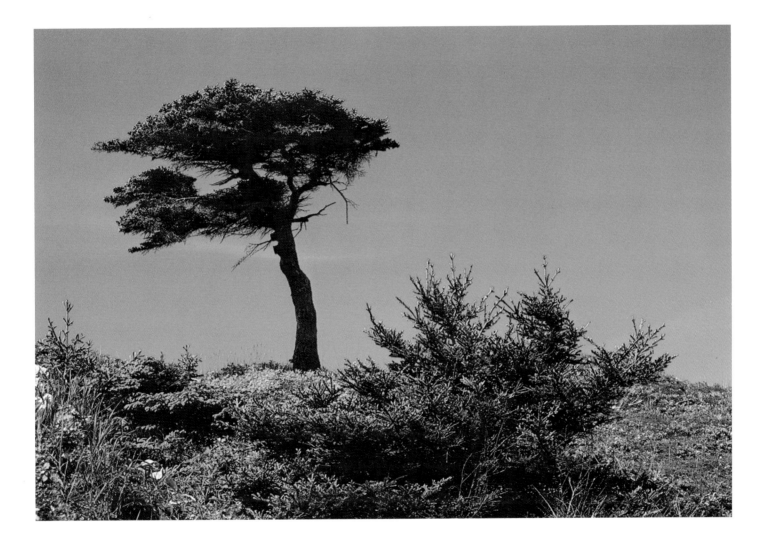

Seul à mon tour j'aurai la joie

Devant moi

De vos gestes parfaits

Des attitudes parfaites

De votre solitude

SAINT-DENYS GARNEAU

Alone too I will have joy

Before my eyes

Of your perfect motions

Of your perfect stances

Of your solitude

40. Near Sussex, New Brunswick

Près de Sussex, Nouveau-Brunswick

FREEMAN PATTERSON

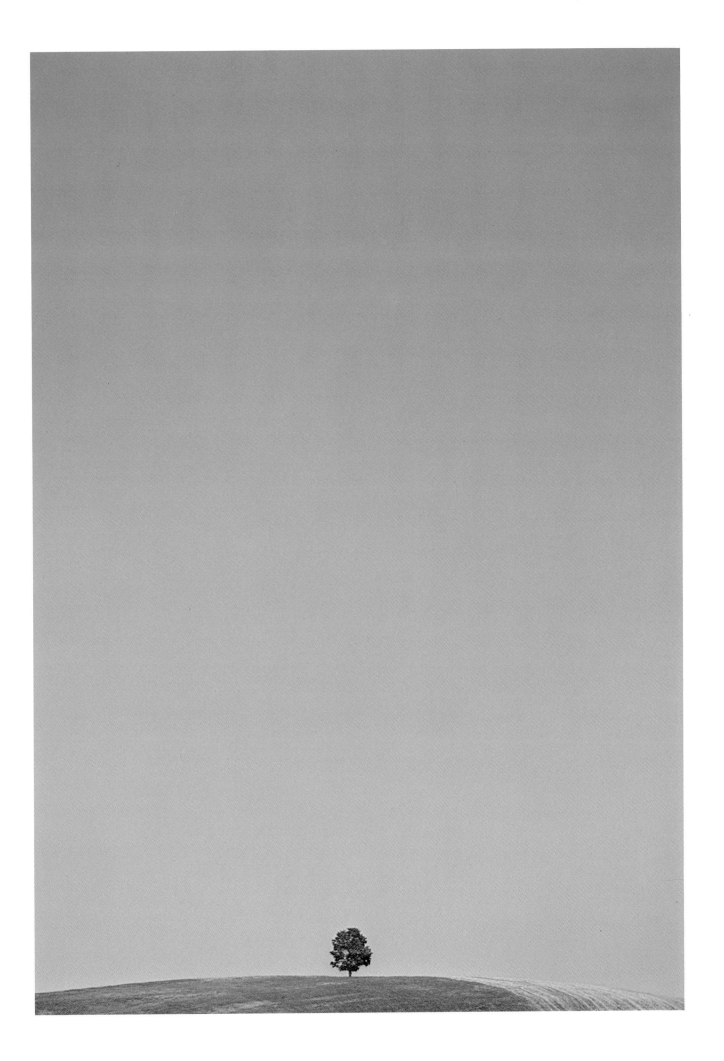

Voici qui la tulipe et voilà que les roses,

Sous le geste massif des bronzes et des marbres,

Dans le Parc où d'Amour folâtre sous les arbres,

Chantent dans les longs soirs monotones et roses.

ÉMILE NELLIGAN

See here the tulips, and see there the roses,

Where in the park love sports beneath the trees,

Sing in the long rose-red, unruffled eves

Under the bronze and marble's massive poses.

41. Tulips, Niagara Falls, Ontario

Tulipes, Niagara Falls, Ontario

JOAN POWELL

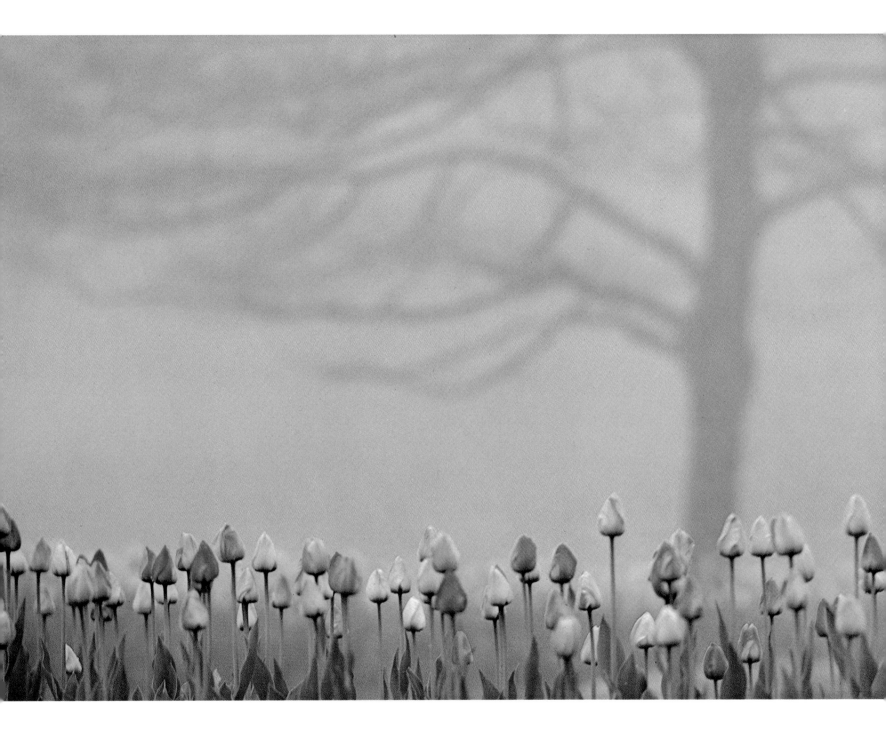

La terre, c'est la vie.

ROBERT HOLLIER

The land is life.

RICHARD CUTLER

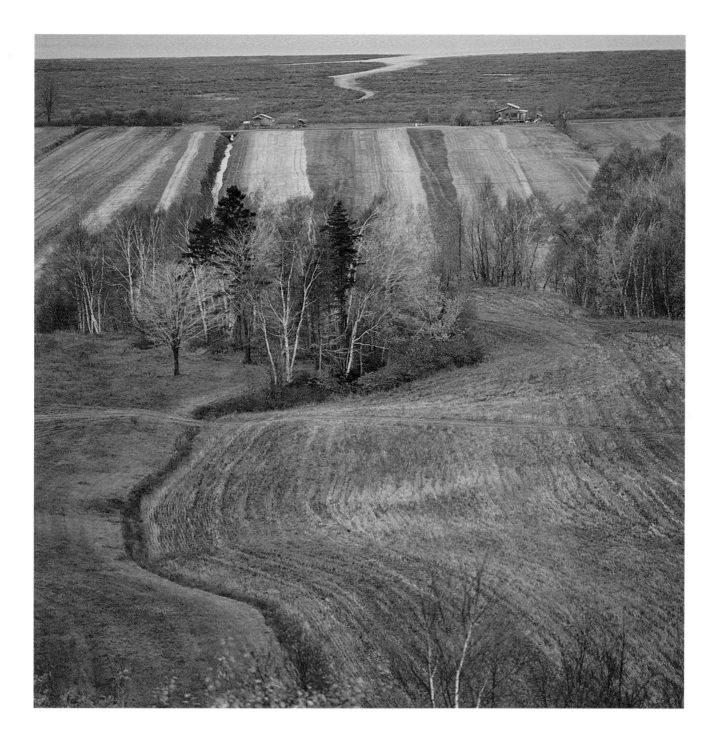

Woods, I remember
you, noble trees,
deep-rooted
among the mosses,
and you, rocks,
lichen-covered,
eternal, almost,
as the sun.

W.W.E. ROSS

Ô bois, je me souviens de vous.
Ô nobles arbres
enracinés
parmi les mousses
et vous, les roches,
couvertes de lichen,
presque aussi éternelles
que le soleil.

43. Mount Royal, Montréal, Québec

Mont Royal, Montréal, Québec

RICHARD CUTLER

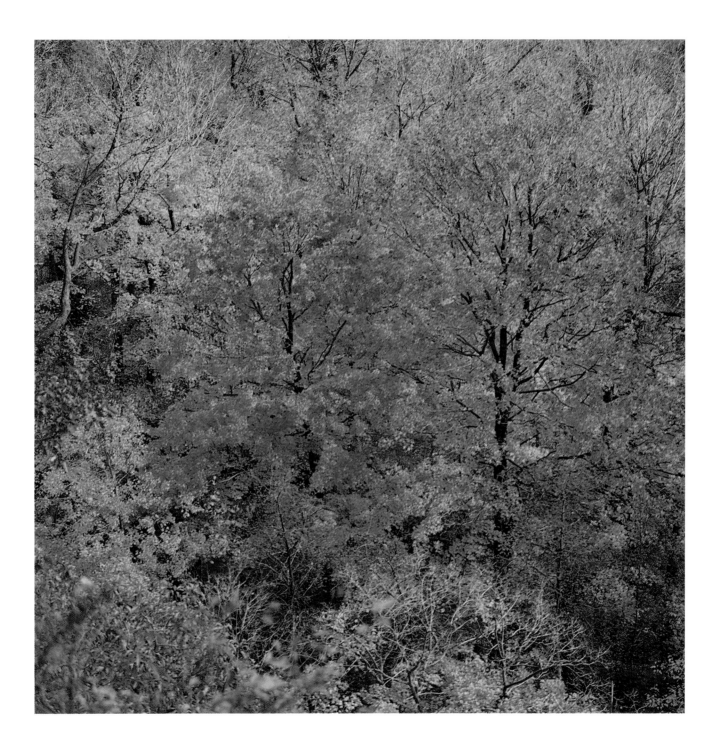

Beauty's whatever
makes the adrenalin run.

JOHN NEWLOVE

La beauté
catalyseur de l'adrénaline.

44. South shore of the St. Lawrence River,
near Montmagny, Québec

Rive sud du fleuve Saint-Laurent,
près de Montmagny, Québec

GERA DILLON

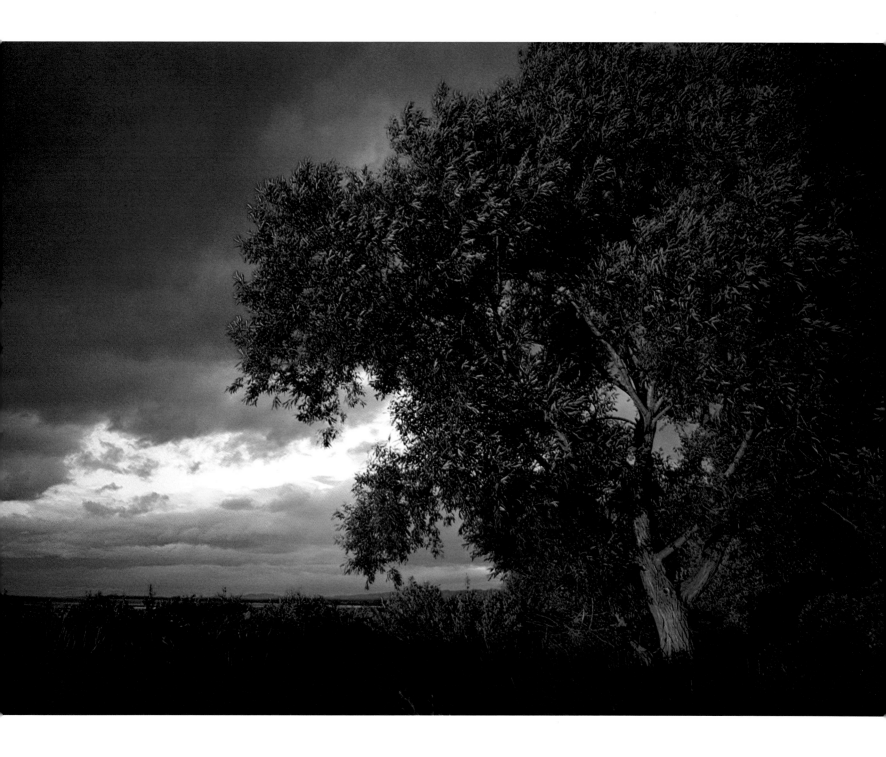

We live in an empty place
filled with wonders.

PETER C. NEWMAN

Nous vivons dans un creux vide
rempli de merveilles.

45. In the Niagara Gorge, Niagara Falls, Ontario Dans la gorge du Niagara, Niagara Falls, Ontario

B.A. KING

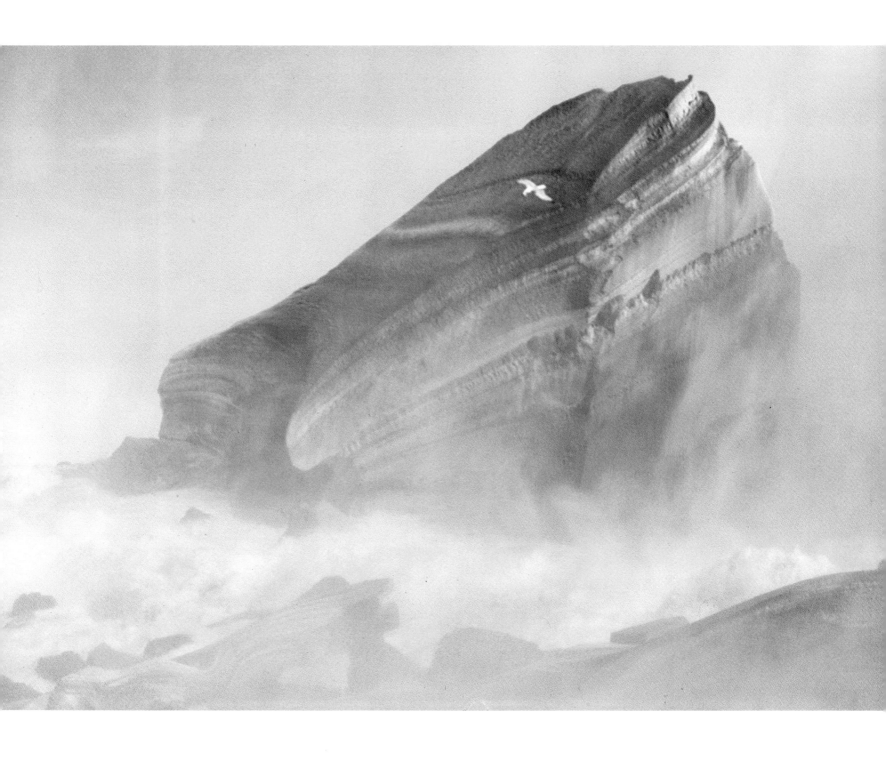

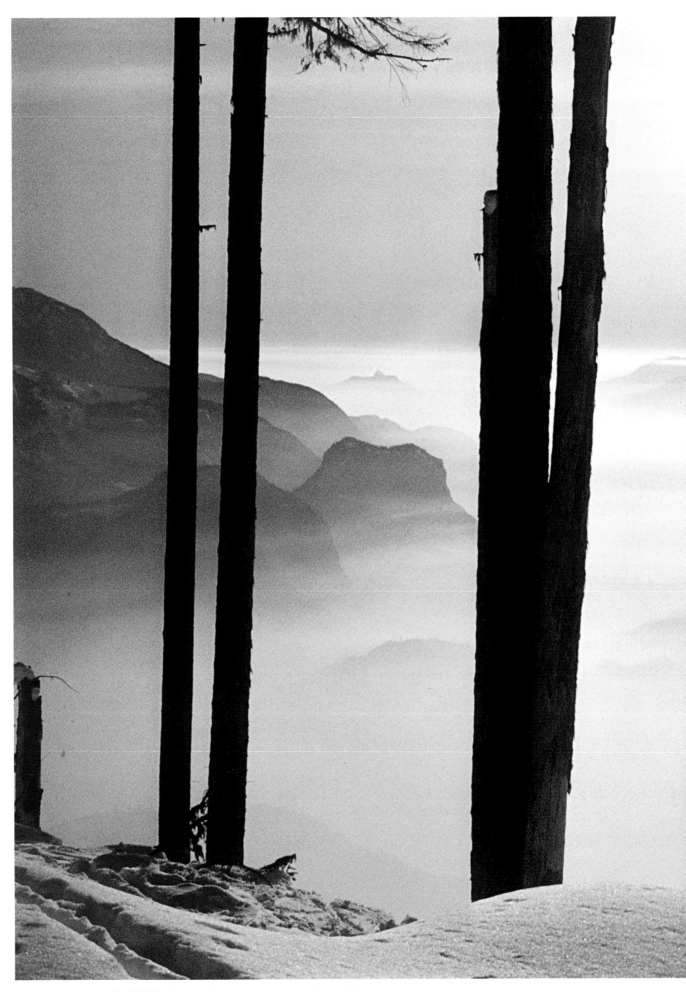

46. Howe Sound, looking south towards Squamish, British Columbia

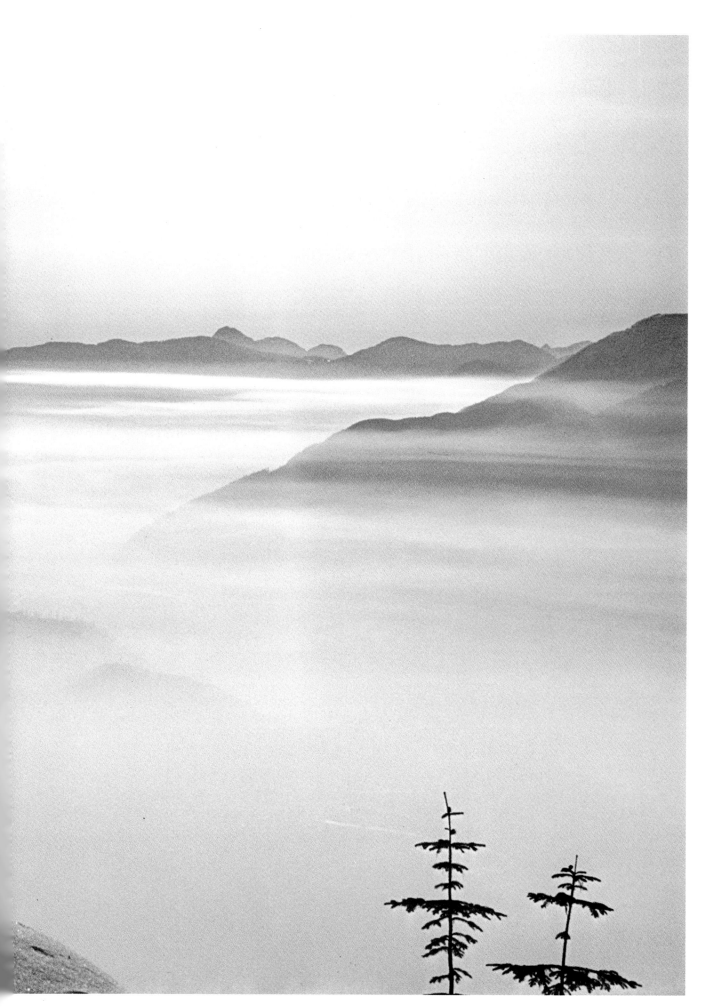

Détroit Howe, en direction de Squamish, Colombie-Britannique
DAVID COOMBES

Only the Air-Spirits know
What lies beyond the hills.

INUIT SONG

Seuls les fantômes du ciel savent
ce qui existe au-delà des collines.

CHANT INUIT

47. Goose Lake in the Cypress Hills,
 near Medicine Hat, Alberta

Lac Goose dans les collines Cypress,
près de Medicine Hat, Alberta

SAMUEL TRIPP

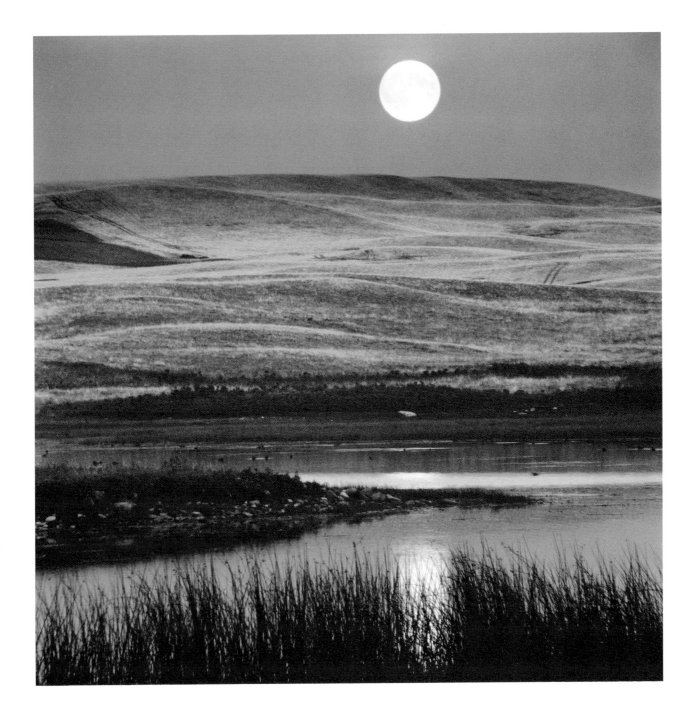

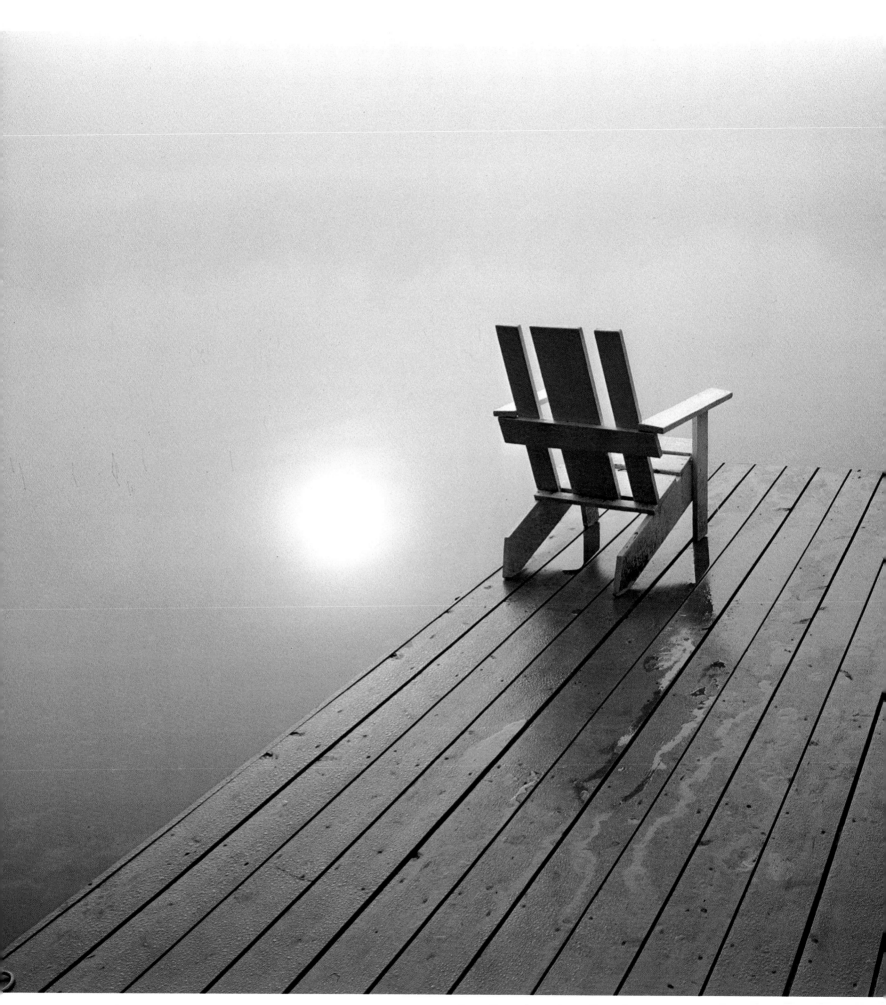

48. On the Mississauga River near Buckhorn, Ontario

It is ourselves we meet
when we meet love,
when we meet our dreams.

ANTONINO MAZZA

Sur la rivière Mississauga, près de Buckhorn, Ontario
BERND KRUEGER

C'est bien nous-mêmes que nous découvrons
en rencontrant l'amour
et nos rêves.

And there is the world the way we want it:
the word
"dawn" echoes through our hearts, a surprise
of fire arrives, rising with the colours of flowers, slowly
flooding the air like an angelic cosmic prayer.

ANTONINO MAZZA

Et il y a le monde comme nous le voulons:
le mot
"aube" résonne en écho dans nos coeurs, un feu saisissant
surgit, se levant avec les couleurs des fleurs, se diffusant
lentement dans l'air comme une angélique prière cosmique.

49. Laurentides, Québec

Les Laurentides, Québec

SHERMAN HINES

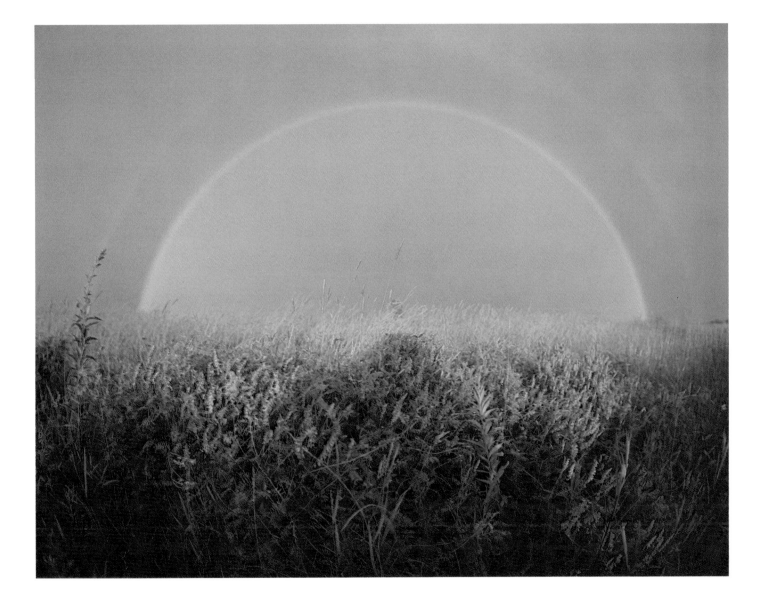

By discovering your place
you discover yourself.

MARGARET ATWOOD

En trouvant ta place,
tu te trouves toi-même.

Point Pelee, Ontario

SHIN SUGINO

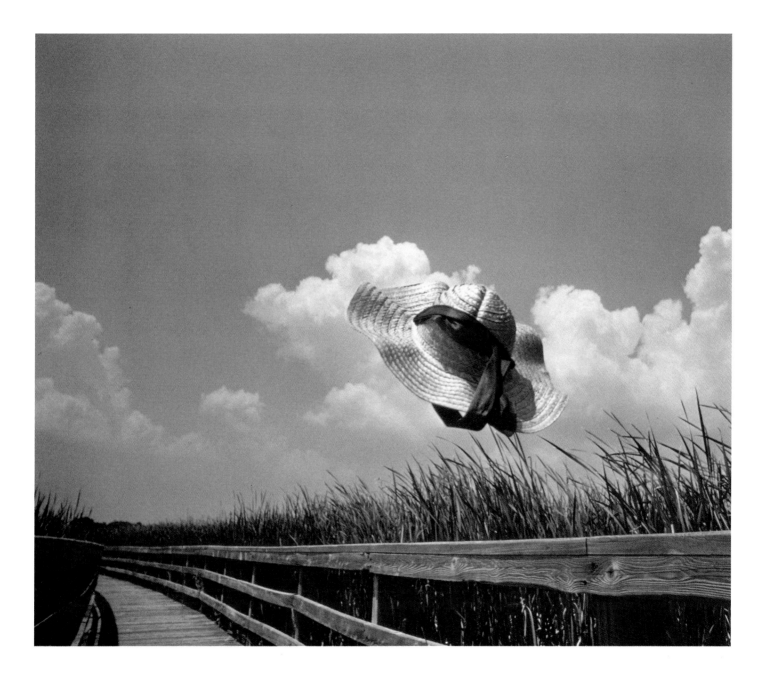

LETTRE D'AMOUR À MON PAYS

Je t'écris une lettre d'amour, ô mon pays de démesure, toi que j'essaie d'apprivoiser depuis tant d'années. Pourquoi est-il si difficile de trouver les mots pour te dire alors qu'il est si aisé d'écrire à celui qu'on aime, lorsque le coeur déborde et que les mots se bousculent entre eux pour n'arriver à exprimer que le centième de la passion qui les inspire.

Toi, mon pays, tu es plus secret qu'un amant. Tu te caches derrière tes montagnes côtières, ou, lorsque l'envie t'en prend, tu t'étires paresseusement dans les plaines qui te traversent le ventre, et tu te dores au soleil parmi la blondeur de tes épis de blé. Parfois, tu décides même d'aller te balader du côté de l'Atlantique et tu fais balayer tes rivages par le vent du large. Tu te hasardes quelquefois à délaisser la terre ferme, et tu nous fais la nique depuis tes îles lointaines, qu'elles aient du sang bleu, comme celle du Prince-Édouard, ou du sang neuf, comme la dernière venue qui arbore le si joli nom de Terre-Neuve.

Ô mon pays secret, mon pays infidèle qui se laisse étreindre par deux océans, que tu es difficile à cerner dans tes étendues de glace et de soleil. Laisse-moi m'attarder à l'est, dans une terre qui a pour nom Québec parce que c'est la mienne, et de ce fait il m'est plus facile d'en parler. Non, ne sois pas jaloux, mais comprends que j'ai là des balises intérieures, des ports d'attache et de partance. Comprends que c'est là où est mon coeur, et que c'est là aussi où mon sang coule comme la sève des érables au printemps. Je me reconnais dans ce coin de terre si vaste qu'il faut que je l'appelle mon coin de terre pour parvenir à m'y retrouver.

Tu te caches dans des replis secrets, dans des vallées profondes, ô mon pays, et tu me surprends parfois à l'improviste, me lançant au visage et à l'âme un nom ou un paysage qui activent en moi un code secret. Ainsi, le mot Ontario conjure pour moi des visages d'amis, les paysages ontariens sont à mes yeux et à mon coeur ceux de l'amitié. Si toutefois tu dis Nouveau-Brunswick, je répondrai Acadie et j'évoquerai le fier visage d'Antonine Maillet, notre premier Prix Goncourt. La Nouvelle-Écosse, par contre, éveille en moi le regard empreint de sensibilité de Hugh MacLennan, le grand romancier des *Deux solitudes,* et la tragique silhouette d'Adèle Hugo, la fille du génial poète, cherchant son amant dans les rues mouillées et silencieuses d'Halifax.

Tu prétends que j'ai oublié les provinces des Prairies et la Colombie-Britannique. N'ai-je pas évoqué tantôt les plaines fertiles de la Saskatchewan, de l'Alberta et du Manitoba, les montagnes côtières de la Colombie. N'as-tu pas senti dans ma voix une petite note d'affection toute particulière quand j'ai dit Manitoba, parce que c'est le pays de Gabrielle Roy, celle qui enfanta *La petite poule d'eau* et *Bonheur d'occasion* et que, si loin du Québec, on y parle encore ma langue, comme d'ailleurs en Acadie?

Regarde-moi un moment dans les yeux, mon pays de froidure, et dis-moi ce que tu y vois. Tu y vois le visage ridé comme une pomme d'un pêcheur gaspésien autant que le reflet d'un coucher de soleil sur la vallée de la Matapédia, alors que les derniers rayons s'accrochent encore aux cimes lointaines des arbres, et que la rivière, tout en bas, frissonne entre ses méandres verdoyants. Tu y aperçois les pierres de la vieille ville de Québec, taillées à même le courage des premiers bâtisseurs, et l'énergie urbaine de Montréal qui s'étire du fond de ses labyrinthes secrets jusqu'au faîte de ses gratte-ciel bourdonnants. Tu y vois surtout des hommes, des femmes et des enfants, parce que ce sont eux qui te font, mon pays, qui chaque jour te recréent et te redonnent un visage.

Au risque de te déplaire, je vais te faire un aveu: je te trouve autant dans le rire d'un enfant que dans une montagne que tu lances à l'assaut du ciel. Plus même. Non, ne te fâche pas. Ce que je viens de te dire, c'est un mot d'amour, non une insulte. Tu vis en moi d'une vie si intense que je t'identifie davantage à la force

vitale de l'enfance qu'à l'énergie statique de la montagne. Tu comprends, pays-amant aux bras multiples, au corps trop grand, aux désirs trop vastes: il faut que je te cristallise dans l'unicité d'un être pour arriver à saisir une partie de ta multiplicité. Ris si tu veux, mais permets-moi une comparaison, toute boiteuse soit-elle: lorsque Dieu apparut à Moïse sur le mont Sinaï, celui-ci se cacha les yeux tant la magnificence divine l'aveuglait. Sans vouloir d'aucune façon te déifier ni me transformer en prophète, je te dis simplement que je dois te ramener à des proportions plus « humaines », si j'ose dire, pour mieux t'apprécier, pour mieux t'aimer. Dis-moi que tu comprends et que tu rougis d'aise, ô mon pays-amant, comme les feuilles enflammées de tes érables, vienne octobre....

Je te transporte avec moi et en moi, doux et rude pays qui est le mien. Tu as planté dans mon coeur tes longues racines à odeurs de sapin, de blé et de varech, et je charrie avec moi la montagne, la plaine et la mer. Par je ne sais quel miracle, tes paysages acérés ou tendres se sont fondus en moi pour tisser les couleurs de mon pays intérieur, ce pays à ton image qui brille à l'envers de mon regard, tel un feu odorant du bois de nos forêts.

Je t'aime, pays à bâtir, pays à apprivoiser, pays à aimer.

LOUISE GAREAU-DES BOIS

AVANT-PROPOS

La réalisation de ce livre fut un acte d'amour. Nous qui avons travaillé ensemble à le produire, l'offrions en hommage spécial pour célébrer le 115e anniversaire du Canada et le rapatriement de la Constitution canadienne. Cette réédition est une édition spéciale anniversaire.

Nous avons choisi les photographies parmi celles qui avaient été soumises à un concours national publié par la revue *Photo Life,* dans un article d'Inga Lubbock intitulé «Searching for the Canadian Landscape». (À la recherche du paysage canadien.) Plus de 500 photographes, des amateurs pour la plupart, ont envoyé des images de leur environnement immédiat qui avait pour eux un charme particulier.

Le premier prix a été décerné à Helga Pattison Dauer pour son évocation mélancolique d'une matinée givrée de novembre dans la ferme de son voisin, non loin de Calgary (Alberta) (planche n° 29).

Mildred McPhee a reçu le deuxième prix pour sa superbe photo d'un bosquet de peupliers noirs dans sa ferme de Chilliwack (Colombie-Britannique) (planche n° 15).

Le lauréat du troisième prix, Fraser Clark, habitait Mary Island, à l'embouchure de Pender Harbour, lorsqu'il prit son superbe cliché du détroit de Malaspina, entre l'île de Vancouver et la côte de Colombie-Britannique (planche n° 2).

Nous avons choisi une photographie de Michael Gilbert pour illustrer la jaquette du livre et comme cliché thématique. Il a réussi à saisir un instant de magie sur la rive de la baie Georgienne où il passe ses étés.

Seuls quelques-uns des trente-cinq photographes canadiens présentés dans ce recueil sont connus. Ils n'avaient, pour la plupart, jamais publié leur travail auparavant. Leurs photographies n'étaient jusqu'alors connues que du cercle familial de leurs amis. Leurs cinquante photographies nous offrent un regard nouveau et inoubliable de cette terre que nous appelons «Canada».

Je tiens à remercier les membres du personnel des maisons Herzig Somerville Limited, Cooper & Beatty Limited et The Bryant Press Limited, pour leur merveilleux travail à l'impression, la composition et la reliure de cet ouvrage.

Je souhaite également exprimer ma reconnaissance à tous ceux et celles qui ont participé à la réalisation de ce superbe ouvrage.

Je dédie ce livre à la mémoire de ma mère et de mon père, qui ont été les premiers à me faire découvrir l'amour.

LORRAINE MONK

Terre de la terre

Le Canada est un vaste paysage à moitié gelé à la recherche de son identité. En tant que peuple, nous sommes prisonniers, enchaînés au mystère d'un ciel sans bornes, à l'éruption soudaine d'une inondation printanière, au bourdonnement fécond de l'été, et au deuil impitoyable d'un hiver où l'on voit la verte promesse d'un demain mystique à travers chaque fissure de glace. Nous sommes des vagabonds dans le plus grand pays inhabité du monde, ce pays qui refuse de nous cimenter en un peuple spécifique sous le drapeau d'une race avec sa mission. Contrairement aux nations qui tracent leur destinée, nous ne poussons pas sur nos frontières pour les éloigner et accaparer une plus grande part de la planète, que ce soit par la guerre ou par influence culturelle. Après avoir voyagé à travers les montagnes, la forêt et les plaines, nous nous établissons ici.

En tant que colonisateurs, nous nous émerveillons de notre chance, mais nous ne la poussons pas. Nous nous tenons sur le seuil de notre identité, refusant de réduire notre beau pays au symbole d'une race unique et autonome, et nous nous secouons les pieds sur la plus longue frontière la moins défendue au monde, nous imaginant danseurs à claquettes à un rythme universel. En fait, nous giguons sur un autre tempo, un autre rythme: celui du cri aigu du huart, du craquement de la neige figée par le gel, du roulement obsédant vers l'hiver des feuilles tombées sur l'herbe mourante. Le temps devient symbole de notre caractère; ce n'est pas pour nous, l'identité instantanée du béret, du kilt, ou du haut-de-forme étoilé.

Nous devenons une nation de thermomètres à l'écoute des fronts froids comme s'il fallait récolter toute la connaissance du monde avant la prochaine chute de neige. Nos saisons sont les guillotines de la nature. L'été se termine d'un coup et nous tombons dans le panier automnal, à peine bronzés d'un bref souvenir de soleil se flétrissant trop vite en froide lumière d'hiver. Et, nous attendons le printemps qui fouette la neige en gadoue et transforme l'air en parfum savoureux, qui tire les crocus de la terre et

s'esquive en nous laissant rêver de Jeanette Mac-Donald chantant parmi les pommiers en fleurs.

Ayant choisi la mosaïque culturelle, nous saisissons le paysage comme l'image d'un patchwork éthnique qu'est le Canada. Pour nous, la nature et le temps, son agent, forment la levure qui fait fermenter le sang. Les Canadiens sont des voyageurs invétérés, compulsifs même. Ils s'obligent à traverser le monde entier pour démontrer la grandeur de leur pays. Néanmoins, le Canada les accompagne. Je connais un homme qui, pour se rappeler le parc Algonquin, apporta un calendrier de Tom Thomson à Paris, comme si une bague en or pouvait avoir quelque valeur à Fort Knox.

Bien que les liens ethniques apportent mille tensions au rêve qu'on voudrait national d'un échiquier culturel, le conflit est submergé par deux pieds de neige, un *chinook* de février ou l'arrivée précoce d'un Jaseur de Bohême. Au milieu d'une controverse sur la constitution, que beaucoup de Canadiens évitent poliment, le premier incendie de forêt, un chat pris au piège au sommet d'un orme mort ou l'ouverture de la saison de pêche ont un intérêt beaucoup plus important pour eux.

E. J. Pratt a été le seul poète canadien à comprendre suffisamment cette terre immense, à avoir une vision personnelle de sa magnificence et de sa destinée. C'est en l'ignorant que nous avons célébré son centième anniversaire, le 4 février 1982. Nous avons plutôt choisi d'être symbolisés par le Groupe des Sept et ses tableaux, souvenirs en pleine pâte d'un paysage qui semble ne jamais quitter l'esprit ou les salles de ventes, et qui sont en fait aussi impressionnants sous la forme de timbres-poste.

Qu'importe la crise économique ou politique qui menace notre ordre social, nous pouvons toujours menacer le ciel du poing et nous révolter contre le sort, nous ne sommes pas assez nombreux pour écorcher les nuages ou souiller le bleu de ce paradis qu'est vraiment le Canada. Nos problèmes sont minuscules comparés à l'espace que nous habitons. Nos idées, si elles ne sont pas immédiatement

attrapeés, roulent indéfiniment à travers des champs de blé chatoyants, des gorges gigantesques et par-dessus les montagnes, vers l'infini. Il n'existe rien pour faire écho à une perception distincte de la nationalité. Il n'est pas possible de vadrouiller dans une province pour quelques heures et déclarer: « Voici le Canada! »

Les scientifiques croient que l'Amérique du Nord a été formée par la collision d'un météorite avec ce que nous appelons maintenant le Canada central. Cette formidable collision a fait naître une série d'éruptions volcaniques qui durèrent des milliers d'années et formèrent une immense surface ondulante de granit émanant du point d'impact pour s'étendre à travers le continent. Les Canadiens semblent avoir absorbé, presque par osmose, le fait que leur pays a été jadis le vrai centre de la création de ce continent et que la masse de pierre en fusion a constitué notre expansion géographique définitive.

Dans les grands pays du monde, ces nations qui ont vielli avec la mort et la résurrection, la dissension et le compromis, le miracle et la misère, toutes les routes mènent aux villes, ces villes qui ont souffert la conquête et la destruction pour être rebâties encore sur des pages d'histoire. Au Canada, toutes les routes s'éloignent des villes. Nous sommes poussés par un ardent désir de construire dans les bois de manière à nous purifier hors de la ville. Il n'y a qu'à constater le déplacement massif des citadins vers la campagne dès la fin de l'année scolaire. Au Canada, les centres urbains ne parvien-nent pas à nous isoler du cri de la nature. Nous possédons des villes propres, jolies, pittoresques même, mais nous n'avons pas de ville plus grande que son mythe, ni de ville à faire rêver le monde.

Notre revivification provient des lacs, des arbres, de la fougère, des sous-bois et des rochers. Rien ne peut résister à l'éclatement des érables rougis par l'automne, à cet instant où l'air doublement distillé amplifie la vue et comble l'odorat de tous les mystères cachés de l'eau et de la terre, ou à ce moment intense précédant la dernière brume pourpre de l'automne

qui transforme le terrain en coussin de velours. Le souvenir de ces journées de la mi-été, quand les colonnes d'humidité s'élèvent de la verdure et que les oiseaux doivent se frayer un chemin à travers la richesse de l'atmosphère, et le souvenir de ces longues soirées douces au crépuscule doré restent à jamais gravés en nous. Que dire de l'hiver dont la neige si blanche et si intense, semble vouloir re-pousser les yeux dans leurs orbites. Et la vie continue sous une douce couverture, dans les galeries des souris aussi complexes que les auto-routes; et le cresson vit sous glace d'un ruisseau gelé.

Les Canadiens se donnent complètement aux saisons. Elles entourent et capsulent une histoire sans histoires. Ce qui nous rend excentriques, car sans l'avoir prévu ou voulu, nous avons évité la guerre civile et les folles intrusions internationales. Le Canada ne rêve pas d'un empire, il ne désire ni maîtriser ni manipuler. Nos territoires étrangers se limitent à notre regard; nous nous émerveillons de notre chance.

Nous ne sommes pas une nation au sens littéral du terme, mais plutôt un ensemble de peuples, vagabonds à l'intérieur d'une terre bien délimitée. La plupart des pays existent au-delà du paysage, au-delà d'une localisation géographique précise. Nous existons derrière la nôtre.

Nous ressemblons aux Celtes en plusieurs points, avec notre détermination mythique d'adhérer aux changements, de nous laisser porter par le vent. Bien que le Canada ait un gouvernement immense nous ne nous sentons pas gouvernés. Nous croyons à la terre, aux arbres, au ciel, et il est possible qu'à travers le refus de devenir une nation au sens historique habituel, nous soyons devenus quelque chose de plus.

HAROLD TOWN

EPILOGUE
Love Letter to My Country

I am writing a love letter to you, my vast country, you whom I have attempted to tame for so many years. Why is it so difficult to find the words when it is usually so easy to write to someone one loves, especially when the heart overflows and the words tumble over each other to express but a fraction of the passion that inspired them?

My country, you are more secretive than a lover. You hide behind the coastal mountains, or, if you feel like it, you stretch out lazily in the plains that cover your body, and grow golden in the sunshine surrounded by blond wheat. Sometimes, you decide to wander along the Atlantic coast and then sweep your shores with the freshness of the sea breeze. You sometimes venture away from the mainland and smile saucily from the distant islands, some of which have blue blood, like Prince Edward Island, and others young blood, like the late arrival that carries the lovely name of Newfoundland.

O my secret country, my unfaithful country embraced by two oceans, how difficult you are to grasp in your vast expanses of ice and sun. Let me lure you east to a land that bears the name Québec, because it is my very own and therefore easier for me to speak of. No, do not be jealous, but understand that I have there personal beacons, ports of call, and deep roots. Try to understand that that is where my heart dwells, and where my blood flows like the sap in maple trees in springtime. I recognize myself in that landscape so vast that I must call it mine in order to find myself in it.

You hide in your numerous folds, in deep valleys, O my country, and you sometimes catch me unaware, suddenly revealing, before my eyes and my soul, a name or a landscape that unlocks in me a secret code. Thus, if you utter the word Ontario, it immediately conjures up faces of beloved friends: Ontario landscapes are for me those of friendship. If, on the other hand, you say New Brunswick, I respond with Acadia and summon forth the proud face of Antonine Maillet, our first Prix Goncourt winner, but if you say Nova Scotia, I remember not only the sensitive look of Hugh MacLennan, the great author of *Two Solitudes*, but also the tragic figure of Adèle Hugo, the daughter of the genial poet, searching for her lover in the silent rain-drenched streets of Halifax.

You may claim that I have forgotten the Prairies and British Columbia. Not so. Have I not conjured forth the fertile plains of Saskatchewan, of Alberta and Manitoba as well as the coastal mountains of British Columbia, and did you not sense in my voice a very special note of affection when I said Manitoba, because it is the country of Gabrielle Roy, who gave birth to *Where Nests the Water Hen* and *The Tin Flute*, and who so far away from Québec speaks my language, as they do in Acadia?

Look into my eyes for a moment, my wintry land, and tell me what you see. You will see in my eyes not only the wrinkled face of the Gaspé fisherman, but also the glowing sunset in the Matapédia Valley, as the last rays of the sun cling to the treetops and the river below meanders along green banks. You will glimpse the stones of the Old City of Québec, carved with the courage of the first settlers, and the urban power of Montréal, which springs forth from its secret labyrinths up to the top of its glistening skyscrapers. You will mostly see men, women, and children, because it is they who make you, my country, they who each day re-create and re-fashion your face.

At the risk of displeasing you, I will make a

confession: I find you in the laughter of a child just as much in a mountain that reaches up to the sky. Even more so. No, do not become angry. I mean this as an endearment, not an insult. You live in me so intensely that I identify myself more with the vitality of childhood than with the static power of the mountain. Understand me, my lover, my country with your many arms, your body too large and your insatiable desires: you must crystallize yourself into a single being in order that one may grasp a small part of your mosaic. Laugh if you like, but let me make a comparison, clumsy as it may be: when God appeared to Moses on Mount Sinai, Moses shielded his eyes because the divine magnificence blinded him. Without in any way wishing to turn you into a god or to transform myself into a prophet, I must admit that to love you better I need to give you more "human" proportions. Tell me that you understand and that you blush with pleasure, my country, as the flaming leaves of your maple trees do in October.

I carry you with me and inside me, my country that is all at once sweet and rugged. You have planted in my heart your deep roots, sweet-smelling pine, wheat, and sea-weed, and I am filled with mountains, plains, and the sea. By some miracle, your many-faceted landscapes blend inside me to weave the magic colours of my interior landscape, that country fashioned in your image which glows within me like a scented log-burning fire.

I love you, country still to be built, country still to be tamed, country still to be loved.

LOUISE GAREAU-DES BOIS

SOURCES

Gail Vanstone est l'auteur de toutes les traductions à moins d'indication contraire.

All translations, unless otherwise noted, are by Gail Vanstone.

1. Leonard Cohen, "I've Seen Some Lonely History," *Selected Poems* (Toronto: McClelland & Stewart, 1968).

2. Ernest Buckler, *Nova Scotia: Window on the Sea* (Toronto: McClelland & Stewart, 1973).

4. Pierre Elliott Trudeau, Address, National Newspaper Awards Dinner, Toronto, April 8, 1972.

5. George Bowering, "First Night of Fall, Grosvenor Ave.," *In the Flesh* (Toronto: McClelland & Stewart, 1974).

6. F. R. Scott, "Surfaces," *Overture* (Toronto: The Ryerson Press, 1945).

7. Bliss Carman, "Low Tide on Grand Pré," *The Selected Poems of Bliss Carman,* ed. Lorne Pierce (Toronto: McClelland & Stewart, 1945).

8. Inuit song, "Invocation," *Poems of the Inuit,* ed. John Robert Colombo (Ottawa: Oberon Press, 1981).

9. W. W. E. Ross, "Curving, the Moon," *Shapes & Sounds,* ed. John Robert Colombo and Raymond Souster (Toronto: Longmans Canada Ltd., 1968).

10. Chief Dan George, *My Heart Soars* (Toronto: Clarke, Irwin & Company, 1974).

11. James Reaney, Introduction, *Poems,* ed. Germaine Warkentin (Toronto: New Press, 1972).

13. Anne Marriott, *The Wind Our Enemy* (Toronto: The Ryerson Press, 1939).

14. Jacques Cartier, after Stephen Leacock, "The Island of the Blest," *My Discovery of the West* (Toronto: Thomas Allen, 1937).

16. Paul Kane, Entry for September 14, 1845, *Wanderings of an Artist Among the Indians of North America* (London, 1859: Edmonton: Hurtig Publishers, 1968).

17. Ralph Connor, *The Major* (Toronto: McClelland, Goodchild & Stewart, 1917).

18. D. G. Jones, *Butterfly on Rock* (Toronto: University of Toronto Press, 1970).

19. Raymond Souster, "Lambton Riding Woods," *Collected Poems: Volume One* (Ottawa: Oberon Press, 1980).

20. Jean-Guy Pilon, "L'Exigence du pays!" *Pour saluer une ville* (Paris: Éditions Seghers, 1963). "The Needs of the Land." *Poetry of Our Time,* trans. Louis Dudek (Toronto: Macmillan of Canada, 1958).

21. Al Purdy, *No Other Country* (Toronto: McClelland & Stewart, 1977).

23. Bruce Hutchison, *The Unknown Country* (Toronto: Longman, Green, 1943).

24. Edward McCourt, *The Road Across Canada* (Toronto: Macmillan of Canada, 1965).

25. Kaneyoq, "The Great Land," *Poems of the Inuit,* ed. John Robert Colombo (Ottawa: Oberon Press, 1981).

26. Sid Marty, "Each Mountain," *Marked by the Wild,* ed. Bruce Litteljohn and Jon Pearce (Toronto: McClelland & Stewart, 1973).

27. Miriam Waddington, "Transition," *Say Yes* (Toronto: Oxford University Press, 1969).

28. Archibald Lampman, "Solitude," *The Poems of Archibald Lampman,* ed. Duncan Campbell Scott (1900).

30. A. J. M. Smith, "The Lonely Land," *The Classic Shade* (Toronto: McClelland & Stewart, 1978).

32. Patrick Anderson, "My Lady of Canada," *Return to Canada* (Toronto: McClelland & Stewart, 1977).

34. Knud Rasmussen, quoted by Fred Bruemmer in *The Arctic* (Montreal: Infocor Limited, 1974).

35. Ernest Buckler, *Ox Bells & Fireflies* (Toronto: McClelland & Stewart, 1968).

36. John Buchan, *Sick Heart River* (London: Hodder & Stoughton Ltd., 1941).

37. Chief Dan George, *My Heart Soars* (Toronto: Clarke, Irwin & Company, 1974).

38. Ringuet, *Trente Arpents* (Montréal: Éditions Fides, 1938). *Thirty Acres,* trans. Felix and Dorthea Walter (Toronto: Macmillan, 1940).

39. Gwendolyn MacEwen, "Dark Pines Under Water," *Magic Animals: Selected Poems Old and New* (Toronto: Macmillan of Canada, 1974).

40. Saint-Denys Garneau, "Salutation," *Oeuvres,* ed. Jacques Brault and Benoît Lacroix (Montréal: Presses de l'Université de Montréal, 1971). "Salutation," *Complete Poems of Saint-Denys Garneau,* trans. John Glassco (Ottawa: Oberon Press, 1975).

41. Émile Nelligan, "Soirs d'automne," *Poésies complètes,* ed. Luc Lacourcière (Montréal: Éditions Fides, 1952). "Autumn Evenings," *Selected Poems,* trans. P. F. Widdows (Toronto: The Ryerson Press, 1960).

42. Robert Hollier, *La France des Canadiens* (Montréal: Éditions de l'Homme, 1962).

43. W. W. E. Ross, "Woods, I Remember," *Shapes & Sounds,* ed. John Robert Colombo and Raymond Souster (Toronto: Longmans Canada Ltd., 1968).

44. John Newlove, "The Double-Headed Snake," *Black Night Window* (Toronto: McClelland & Stewart, 1968).

45. Peter C. Newman, Editorial, *Maclean's,* October 1973.

47. Inuit song, "Invocation," *Poems of the Inuit,* ed. John Robert Colombo (Ottawa: Oberon Press, 1981).

48. Antonino Mazza, "Viaggio," *The Way I Remember It* (Toronto: Trans-verse Productions, 1988; Montreal: Guernica, 1992); trans. Franceline Quintal.

49. Antonino Mazza, "Release The Sun," *The Way I Remember It* (Toronto: Trans-verse Productions, 1988; Montreal: Guernica, 1992); trans. Franceline Quintal.

50. Margaret Atwood, *Maclean's,* January 1973.

ACKNOWLEDGEMENTS
REMERCIEMENTS

Every reasonable effort has been made to trace ownership of copyright materials. Information will be welcomed that will enable the publisher to rectify any reference or credit in future printings.

Nous nous sommes efforcés de respecter les droits d'auteur des textes cités. Nous accepterons cependant avec plaisir tout renseignement visant à clarifier ou à corriger les sources indiquées pour de prochaines réimpressions.

Acknowledgements are due the following publishers for permission to reproduce material in their control:

Nous remercions les éditeurs suivants de nous avoir permis de reproduire les textes dont ils détiennent les droits:

Éditions Flammarion: Ringuet
Gage Publishing Limited: Gwendolyn MacEwen
Hancock House Publishers Ltd.: Chief Dan George
Les Éditions Fides: Saint-Denys Garneau, Émile Nelligan
McClelland & Stewart Limited: Patrick Anderson, George Bowering, Ernest Buckler, Leonard Cohen, Ralph Connor, Sid Marty, Al Purdy, F. R. Scott, A. J. M. Smith, Felix and Dorothea Walter
McGraw-Hill Ryerson Limited: P. F. Widdows
Oberon Press: John Glassco, Raymond Souster
University of Toronto Press: D. G. Jones

Acknowledgements are also due the following authors for permission to reproduce material in their control:

Nous tenons aussi à remercier les auteurs suivants qui nous ont accordé la permission de reproduire leurs oeuvres:

Alexandre L. Amprimoz, Margaret Atwood, Mrs. Edward McCourt, John Robert Colombo, Louis Dudek, Bruce Hutchison, Anne Marriott, John Newlove, Peter C. Newman, Jean-Guy Pilon, James Reaney, Raymond Souster, Miriam Waddington.

JON EBY
Designer/Conception graphique

COOPER & BEATTY LIMITED
SATELLITE COMPOSITORS INC.
Typography/Typographie

HERZIG SOMERVILLE LIMITED
Colour separations and printing/Sélection et impression des couleurs

ARNE ROOSMAN
Colour separations/Sélection des couleurs

GORDON SWAN
Colour printing supervisor/Surveillant à l'impression des couleurs

THE BRYANT PRESS
Binding/Reliure

KEN WRIGHT
Bindery superintendent/Surveillant à la reliure

Printed on
KOMORI PRESSES
Toronto